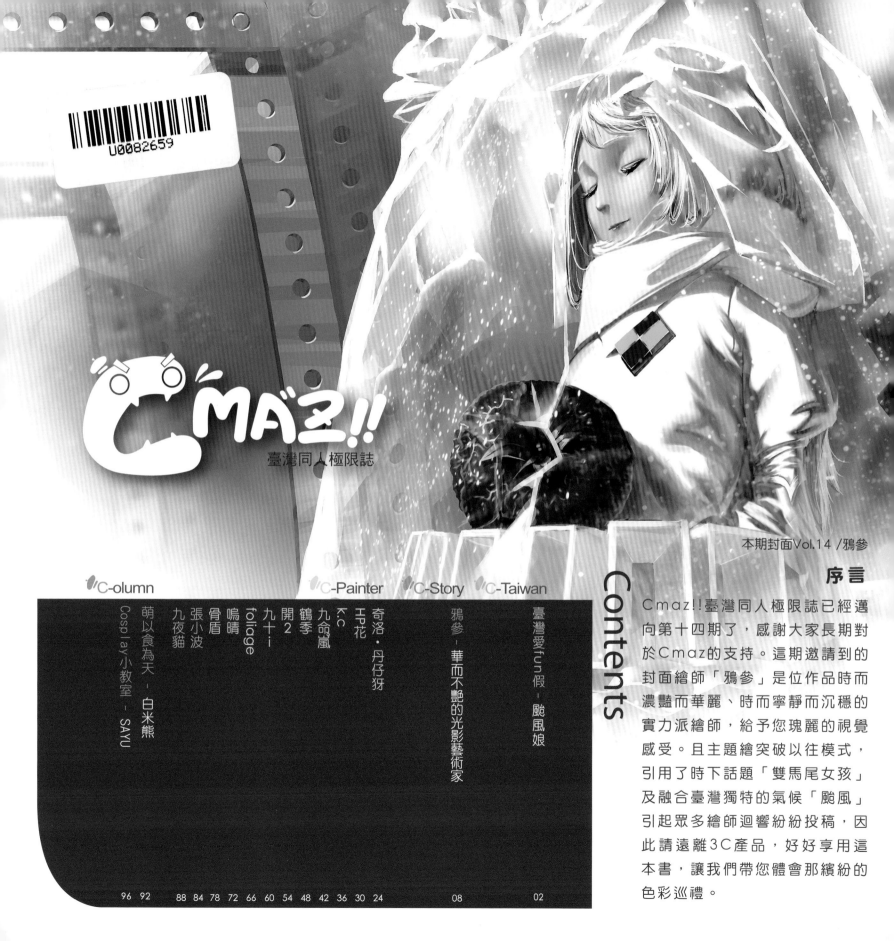

# CMAZ!!
## 臺灣同人極限誌

本期封面Vol.14 /鴉參

## Contents

## 序言

Cmaz!!臺灣同人極限誌已經邁向第十四期了，感謝大家長期對於Cmaz的支持。這期邀請到的封面繪師「鴉參」是位作品時而濃豔而華麗、時而寧靜而沉穩的實力派繪師，給予您瑰麗的視覺感受。且主題繪突破以往模式，引用了時下話題「雙馬尾女孩」及融合臺灣獨特的氣候「颱風」引起眾多繪師迴響紛紛投稿，因此請遠離3C產品，好好享用這本書，讓我們帶您體會那繽紛的色彩巡禮。

U0082659

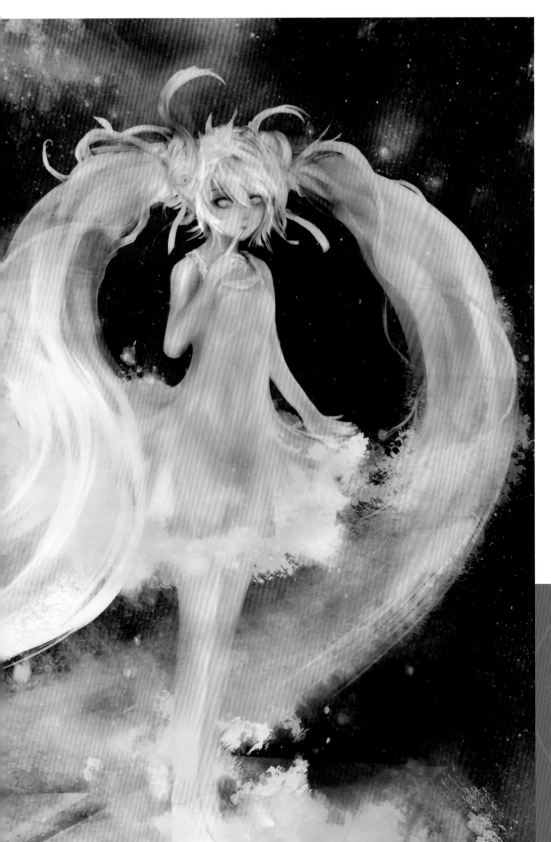

# 颱風娘

## 我們的颱風哪有這麼可愛

Cmaz 這期突破以往不再是節慶的主題,這次的主題是「雙馬尾颱風娘」,大家對於颱風是又愛又恨,它是台灣水資源最主要的供應者,每年超過百分之四十的降雨量來自於它的貢獻,而颱風來臨時所挾帶的狂風暴雨,佔了所有氣象災害的百分之七十,危害甚大,因此是一個兼具利與弊的天氣現象。但是加上了雙馬尾的颱風,相信一個是個人見人愛的颱風娘。

## 張小波 - 過境

一看到這次主題雙馬尾女孩就心動了,這次想畫出暴風過境的反差感,創作期間碰到最大的難題就是如何將後排場場景與前景做適當的搭配,因此調整了許多次,希望大家喜歡瞜。最滿意的地方為場景氣氛。

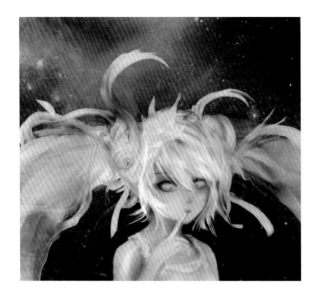
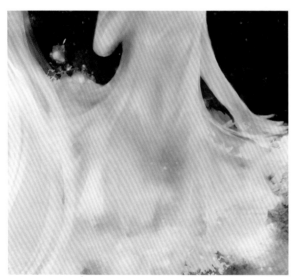

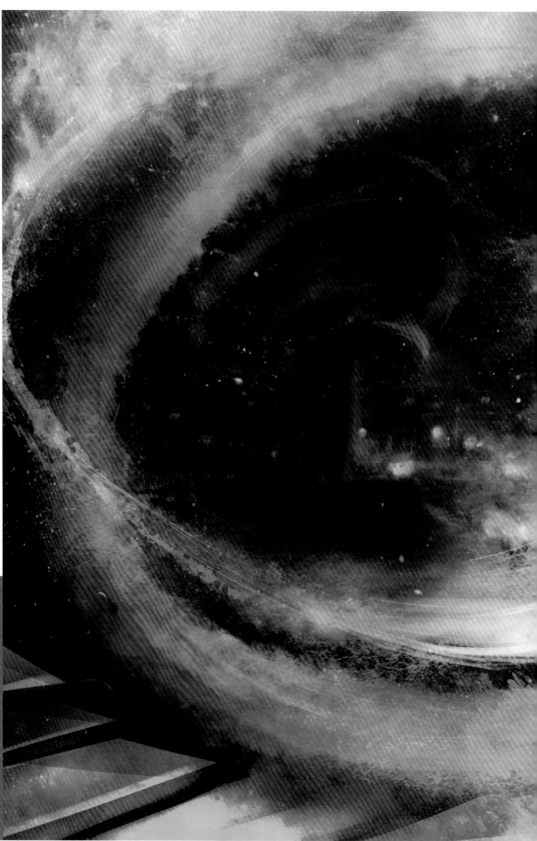

## 什麼是颱風？

氣象學上說颱風是一種劇烈的熱帶氣旋，而熱帶氣旋就是在熱帶海洋上發生的低氣壓。在北半球的颱風，其近地面的風，以颱風中心為中心，呈逆時針方向轉動，在南半球則呈順時針方向轉動。至於颱風這個名字的來源，一般認為是從廣東話「大風」演變而來；但據林紹豪教授的考據，可能是從臺語「風篩」演變而來，魯鼎梅重修臺灣縣志中有：「所云颱者，乃土人見颶風挾雨四面環至，空中旋舞如篩」，因日風篩，謂颶風篩雨，未嘗日颱風也，臺語音篩同臺，加風作颱，諸書承誤。至今臺語稱颱風為風颱，所以這一說法頗為可信。但無論「大風」也好，「風篩」也好，總之颱風就是發生在熱帶海洋上的一種非常猛烈的風暴。

## 颱風是如何生成的？

在熱帶海洋上，海面因受太陽直射而使海水溫度升高，海水容易蒸發成水氣散布在空中，故熱帶海洋上的空氣溫度高、溼度大，這種空氣因溫度高而膨脹，致使

## 紅絲雀 - 颱風娘

說到颱風，給人的印象都是很可怕的 Q_Q，不過這次的颱風擬人主題卻讓人覺得很有趣（笑），感覺是個冷血的美少女（????）世界都歸在我的腳底下阿哈哈哈哈!!!!!最滿意的地方是裙子風吹起來的效果XD。創作的瓶頸是作者不會畫貧乳……Orz。

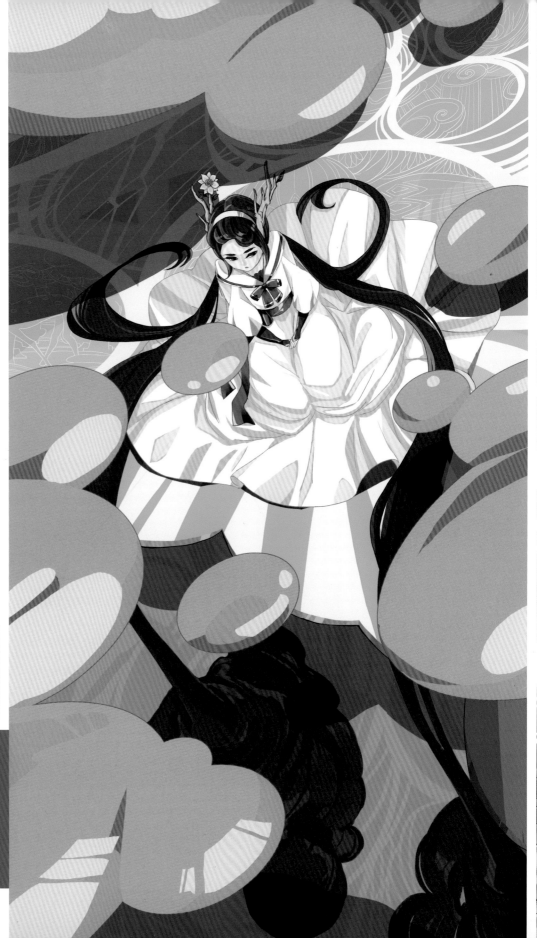

密度減小，質量減輕，而赤道附近的風力微弱，所以很容易上升，發生對流作用，同時周圍之較冷空氣流入補充，然後再上升，如此循環不已，終必使整個氣柱皆為溫度較高、重量較輕、密度較小之空氣，這就形成了所謂的「熱帶低壓」。

然而空氣之流動是自高氣壓流向低氣壓，就好像是水從高處流向低處一樣，四周氣壓較高處的空氣必向氣壓較低處流動，因而形成「風」。在夏季，因為太陽直射區域由赤道向北移，致使南半球之東南信風，越過赤道轉向成西南季風侵入北半球，和原來北半球的東北信風相遇，更迫擠此空氣上升，增加對流作用，再因西南季風和東北信風方向不同，相遇時常造成波動和漩渦。這種西南季風和東北信風相遇所造成的輻合作用，和原來的對流作用繼續不斷，使已形成為低氣壓的漩渦中心流，也就是使四周空氣加快向漩渦中心流，流入愈快時，其風速就愈大；當近地面最大風速到達或超過每小時62公里或每秒17.2公尺時，我們就稱它為颱風。

# Yanos - The eye of the Storm

要把如此劇烈的災害跟雙馬尾女孩沾上邊，說這張讓我想到爆頭一點也不誇張。大概只有最可能風平浪靜的颱風眼才有辦法成為颱風最萌的地方。在颱風中心呼喊愛的雙馬尾少女，她的世界應該就要如此這般。創作時的瓶頸是全部。最滿意的地方是颱風眼女孩身上的洋裝。

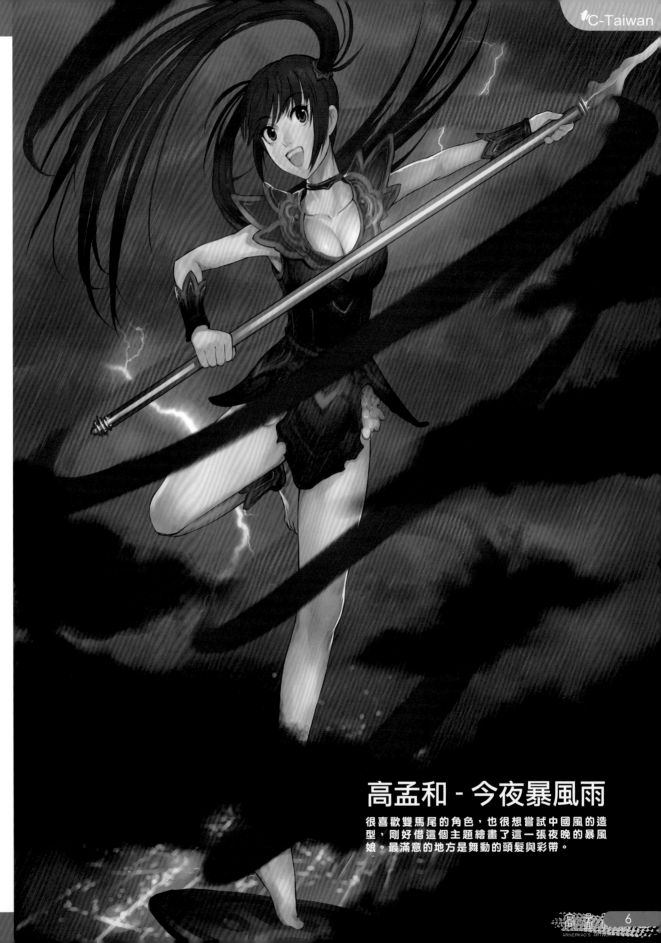

除了臺灣之外，其他地區有颱風嗎？

颱風並非是我們這地區獨有的天氣現象，其他地區的熱帶海洋上也同樣有颱風，只是稱呼上有所不同而已。發生於北太平洋西部及南中國海者稱為颱風（Typhoon）；在大西洋西部、加勒比海、墨西哥灣和北太平洋東部者稱為颶風（Hurricane）；在印度洋上稱為氣旋（Cyclone）；菲律賓人則稱颱風為碧瑤（Baguio）；澳大利亞原住民稱颱風為威烈威烈（Willy-Willy），不過今日，皆以熱帶氣旋稱之。

有關颱風諺語

俗語「一雷破九颱」

臺灣民間廣流傳這句諺語，卻常誤導一般人認為聽到雷聲，颱風就不會來，其實不然。在夏季，臺灣由於受到熱帶海洋性氣團之籠罩，上升氣流旺盛，而容易形成高聳的積雨雲，午後常有雷雨發生。但當颱風接近時，臺灣地區因受颱風外圍下沉氣流影響，雷雨便

高孟和 - 今夜暴風雨

很喜歡雙馬尾的角色，也很想嘗試中國風的造型，剛好借這個主題繪畫了這一張夜晚的暴風娘。最滿意的地方是舞動的頭髮與彩帶。

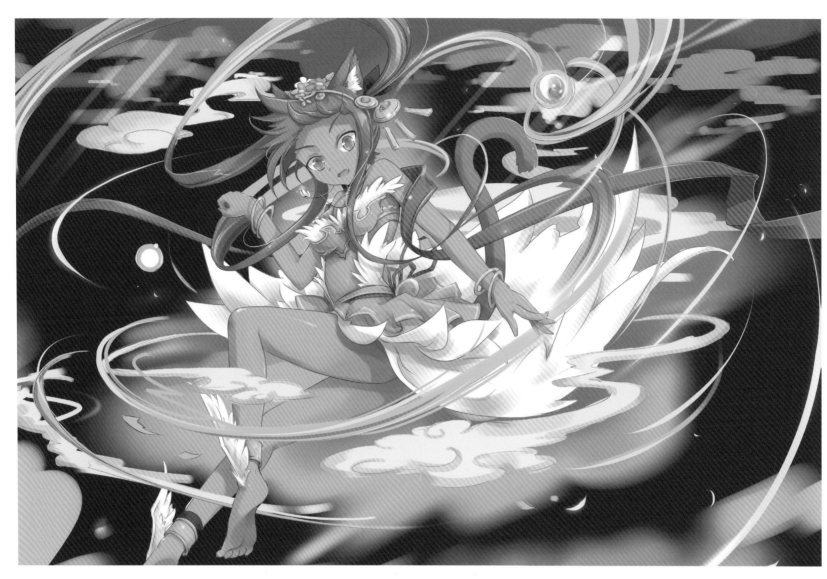

## 九夜貓 - 御風的女神

這次創作的主題是颱風與雙馬尾，第一個想法就是將兩條馬尾的後端漸漸幻化成風，創造一位可愛的魔法少女。角色要可愛自然就要畫貓耳啦，颱風的動態又恰好與貓咪的個性一樣多變，可愛但又威力強大，得好好預防才是。服裝設計上採用羽絨裙加上較為輕便的仙女服設計，類似佛教壁畫裡常出現的飛仙。背景方面採用深灰色調以呈現出質感，再用較明亮的筆刷勾勒出風的動感。最後再加上光點與雲縫透露出光線的點綴，象徵著再猛烈的風雨終究會過去，希望總會伴隨的暴風雨的結束而來。

俗語「颱風回南了」

當颱風由南向北移動或由東向西時，前半部是吹偏北風（如北風、東北風、西北風等），後半部是吹偏南風（如南風、東南風、西南風等）。當偏北風漸漸變成偏南風時，表示颱風已過了一半，甚至完全停息，這就是臺灣民間所流傳的「颱風回南了」之涵意。

而使颱風減弱或消散。來了，雷雨仍可發生，並不會因雷雨之發生緣已經到了，便可能有颱風要來；一旦颱風果連續性雷雨忽然停止，表示颱風的暴風邊經常有午後雷雨發生時，颱風則不會來來；如了！此句諺語正確的解釋應為：「臺灣地區過雷聲為風雨聲掩蓋而不易被我們聽見罷圍內上升氣流旺盛，則常有雷雨發生，只不會停止。如果颱風已開始侵襲，颱風暴風範

資料來源：維基百科、交通部中央氣象局

# 鴉參
## Raven Wu
### 華而不艷的光影藝術家

Cmaz!! 臺灣同人極限誌一直致力於臺灣 ACG 的發展，為臺灣 ACG 發掘不廣為人知卻實力堅強的插畫家，這期我們邀請到的是在第十二期所出現的繪師「鴉參」，他擅於用光影襯托人物的存在感，相當善於營造像是會把人吸入的氛圍，使讀者徜徉其中而流連忘返，每幅作品都有意想不到的意境，以及百看不厭的特質，就是因為這樣的特質，想將鴉參介紹給更多讀者認識。

一位作品充滿美麗與魅力，時而濃豔而華麗、時而寧靜而沉穩，擁有絕妙的意象及豐富的視覺享受，光影的層次和質感呈現無與倫比的感動，讓 Cmaz 帶你們了解這位光影藝術家，他背後的故事……

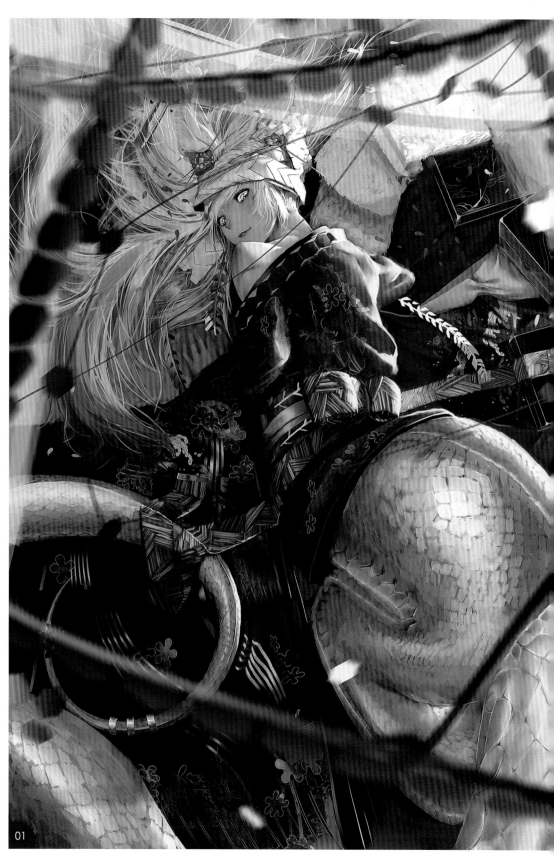

## 華而不豔的光影藝術家

乙：關於「鴉參」這個筆名的原由是甚麼呢？是否對您有特別的意義或意涵嗎？

乙：哈哈，這說來其實挺蠢的，我因為臉的輪廓比較深，高中時綽號就直接被叫阿三（印度阿三）這個綽號被叫久也習慣了，所以就一直讓朋友這麼叫我。後來有一次大夥兒要一起玩魔物獵人網路版，大家講好要取自己平常的綽號當ID，但是我想創女角色，所以如果取叫阿三很蠢啊！於是我就抓了音相近的這兩個字當作我當時的ID，不知怎的就用到今天了。

乙：請問鴉參何時開始接觸畫畫呢？是什麼原因讓您一直保有熱忱？家人對於您從事ACG繪圖的興趣是不是相當的支持？

乙：如果是單純講接觸，其實國三那時候就開始了，不過當時就只是在課本上或考卷背面隨便塗鴉，學喜歡的畫師畫圖，有時候把一顆眼睛畫

**01 2013 蛇年賀圖**

新年快樂的拉彌亞，花了不少時間在經營畫面深度，一邊想要在她身上加什麼配件一邊畫，畫得很開心。

01

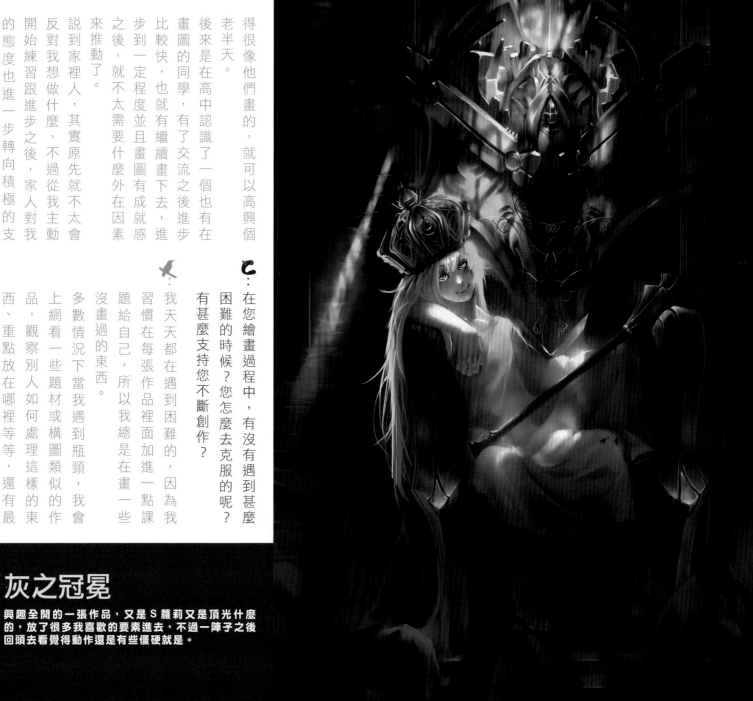

得很像他們畫的，就可以高興個老半天。

後來是在高中認識了一個也有在畫圖的同學，有了交流之後進步比較快，也就有繼續畫下去，進步到一定程度並且畫圖有成就感之後，就不太需要什麼外在因素來推動了。

說到家裡人，其實原先就不太會反對我想做什麼，不過從我主動開始練習跟進步之後，家人對我的態度也進一步轉向積極的支持，想想算是很幸運的。

ℭ：在您繪畫過程中，有沒有遇到甚麼困難的時候？您怎麼去克服的呢？有甚麼支持您不斷創作？

：我天天都在遇到困難的，因為我習慣在每張作品裡面加進一點課題給自己，所以我總是在畫一些沒畫過的東西。

多數情況下當我遇到瓶頸，我會上網看一些題材或構圖類似的作品，觀察別人如何處理這樣的東西、重點放在哪裡等等，還有最重要的是，回頭去跟自己在創作

## 02 灰之冠冕

興趣全開的一張作品，又是 S 蘿莉又是頂光什麼的，放了很多我喜歡的要素進去，不過一陣子之後回頭去看覺得動作還是有些僵硬就是。

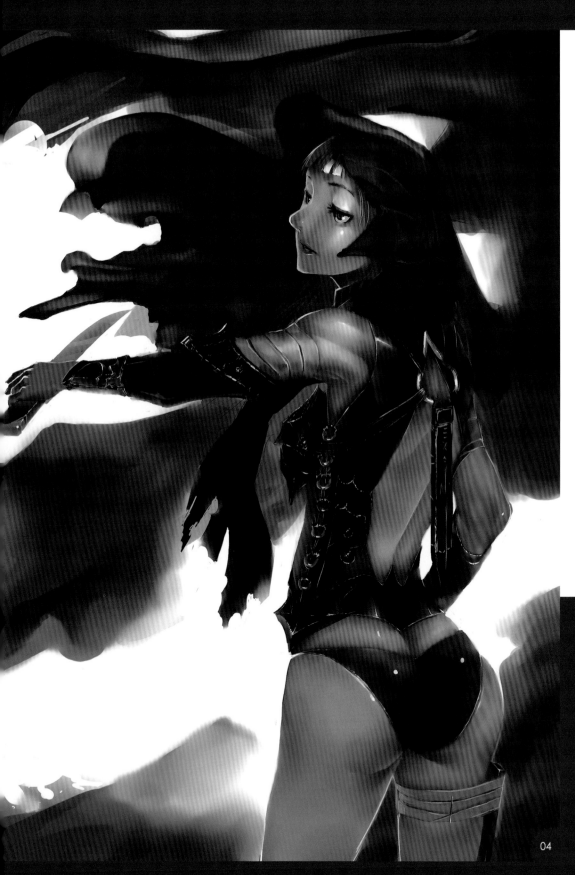

前腦海裡浮現的那個畫面作比較，比較是否有所出入、感覺跟氛圍是不是跑掉了，如果跑掉了，是好還是壞？試著這樣客觀的問自己幾個問題，用第三者的角度審視自己處理到一半的畫面，通常就可以找到一個方向繼續畫下去。

學習的過程中固然有很多挫折，因為永遠有很多人都比你強，但我卻從來沒想過要停筆，我說不太上來，但我覺得我之所以能夠繼續畫下去，也是由於在上述這樣的過程中不斷獲得的成就感吧。

03

## <span>03</span> 平日練習 1

一些平常的練習，通常是漫無目的的畫，想到什麼畫什麼，畫下去發現自己不會畫，就多畫幾次。

## <span>04</span> Battlefield Wedding

我不常畫的過於暴露，所以其實關於穿著的發想有些黑暗，有點把戰士跟慰安婦結合在一起的味道，不過在動作上就沒有多加著墨，算是練習質感的一張作品。

04

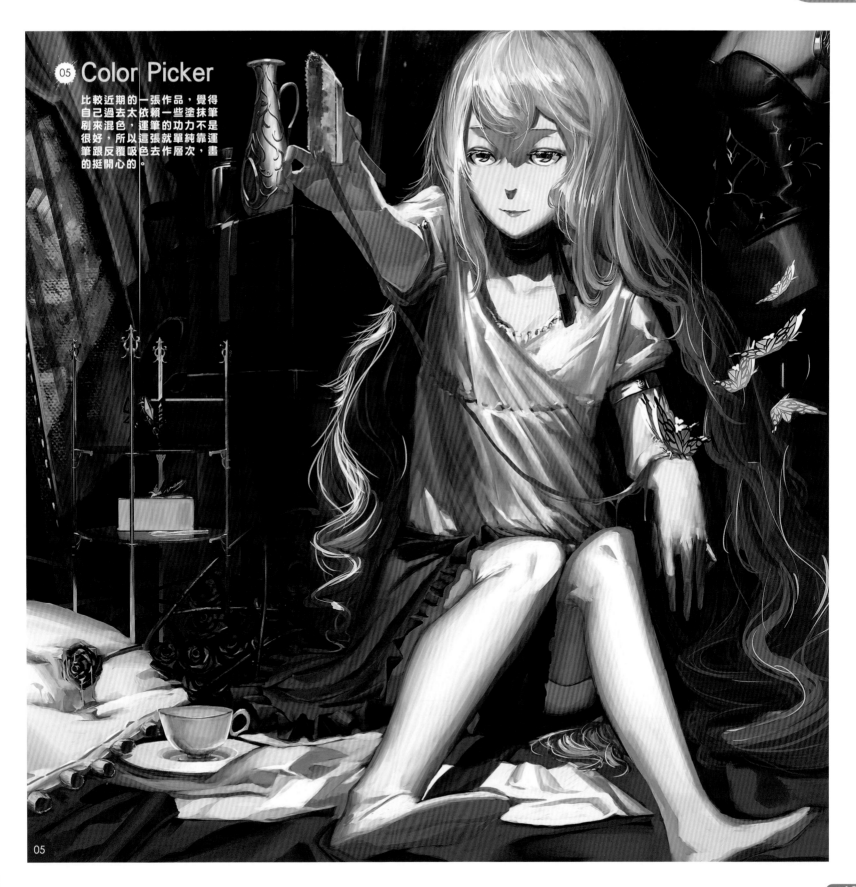

## 05 Color Picker

比較近期的一張作品，覺得
自己過去太依賴一些塗抹筆
刷來混色，運筆的功力不是
很好，所以這張就單純靠運
筆跟反覆吸色去作層次，畫
的挺開心的。

05

乙：有哪些動漫、小説、電玩作品是您特別喜歡的？喜歡它們哪些部份？它們有對您造成甚麼影響嗎？喜歡哪些作品想跟讀者分享呢？

乙：我還滿喜看小説的，比較喜歡的算是野村美月的文學少女系列還有西尾維新的物語系列，沒有太多難懂的道理，而是一些情感讓讀者去體會，我很喜歡那樣的感覺，就像在經歷一個不同的人生。

閱讀其實對於我而言，對創作有不少間接的幫助，可以透過文字去聯想出來，用不一樣的方式去詮釋一個同樣的氛圍等等，對於我的構圖風格我想也是有很多影響的。

講到遊戲，我玩最久的大概就是女神異聞錄４了吧，前前後後大概玩了６輪，另外也會玩時空幻境系列或是魔界戰記系列。其實可以看得出來我喜歡玩一些耐玩度高的遊戲，這類遊戲為了提高耐玩度，也時常可以看到很多有趣的發想跟要素，我覺得都是創作時的養分。

乙：鴉參的作品精細度很高，畫作的光影美感發揮得淋漓盡致，請問您平常習慣做畫的媒材？一張圖從下筆到完稿需要歷時多久呢？有什麼要建議讀者的嗎？

乙：曾經我是主要用SAI作畫、Photoshop後製，不過後來實在覺得SAI的圖層運算不好看，微調整的功能也不夠完善，就轉成

06

全用Photoshop了。

作畫時間還滿不一定的，20到40個小時都有可能，而且這跟畫面的複雜度不一定有關係，單純看當時的題材不擅長以及構造上的理解順不順暢，不過以天數來講幾乎都會在一個禮拜以內。

不過我還滿建議剛開始先不要太在意時間，先把能處理的細節處理好，重複無數次，穩定下來之後，才真的給自己作時間限制來練習。我真正開始接觸電繪大概是前年的暑假，那時候大學還沒畢業，我要求自己一個禮拜要畫一張完稿，後來時間漸漸縮短，越畫越快，可能三四天就會完成。

不過開始工作之後比較注重人體結構，速度又會放慢了，結論還是品質優先囉，畫的好的人不一定就畫很快，因為他懂得多，要顧及的事情自然也就多，不妨思考看看這之間的拉扯，我想也會對大家有幫助。

### 07 平日練習2

同樣是一些平時的練習，中間的小冊子是我在捷運或公車上沒事會拿出來畫的小本子，有時候也會在這上面發想工作上要用到的構圖。

07

### 06 工作環境

其實東西挺少而且挺擠的，沒在畫圖的時候繪圖板就會往旁邊放，其實PS3藏在電腦桌下，假認真。

乙：就小編了解，鴉參目前在某間遊戲公司上班，當藝術與商業衝撞起來的時候，您的解決辦法是什麼呢？

心態調整一下，重新思考還有什麼方向可以做這個案子，其實會舒坦很多，也會學到很多，這樣一想就會覺得衝突也是有價值的了。

乙：說是遊戲公司，其實主要也就是在接日本那邊外包案的小地方，最近兩三年卡牌遊戲好夯的。

最初開始工作一定都是會抱怨會起衝突，總會覺得客戶那邊水準不夠、不懂裝懂什麼的。但其實客戶本來就不見得能夠一針見血的點出我的問題，所以只好提出一些很表面的修改，嘗試解決問題，這不是他們的錯。所以後來我都告訴自己，很多時候應該是自己的功力不夠，構圖的說服力不夠、角色設計的魅力不夠之類的，才會衍生出這麼多衝突。追根究柢，如果一張作品丟過去整個厲害到不行，誰還會在意那些細枝末節。

乙：構圖的靈感是從何衍生而來？如Cmaz Vol.12所刊登的"宇宙水體"的構圖很棒。是怎麼找出自己的畫風的呢？是否有特定喜歡畫的主題？有沒有什麼題材是您想要畫的？為什麼？

我比較沒去在意畫風這回事兒，例如光是臉部構造我就學過好多個畫師的風格，高中又待畫室待了一年多，也畫了很多石膏像，東拿一點西拿一點就變成我現在畫的臉，而且還是偶爾會有小改變。

不過有一點值得提的是，我很喜歡類似劇照的構圖，也常常觀察照片，所

# 個人小檔案

中文名字：鴉參
英文名字：Raven Wu
個人網頁：http://www.pixiv.net/member.php?id=252830

## 08 愚者之旅

同樣是比較近期的作品，聽音樂的時候跑進腦中的畫面，同樣一改以往使用混色筆的習慣，練習靠運筆作畫，我也很喜歡這種小隻帶大隻的角色設定，感覺不像單方面的保護，而是互相依賴。

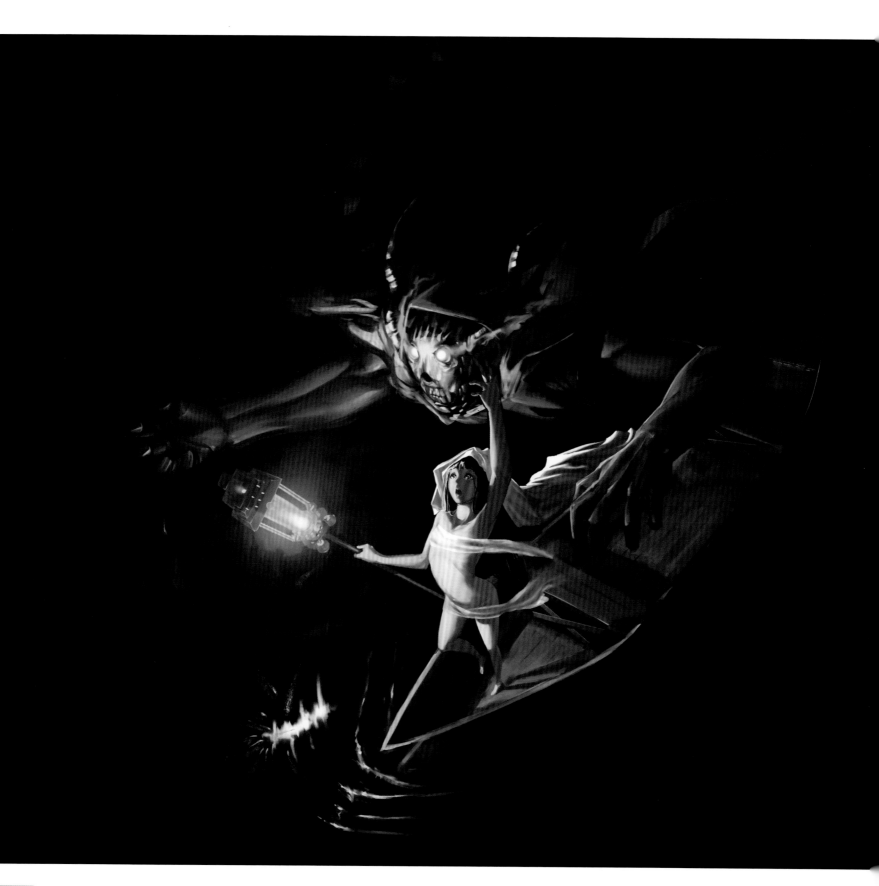

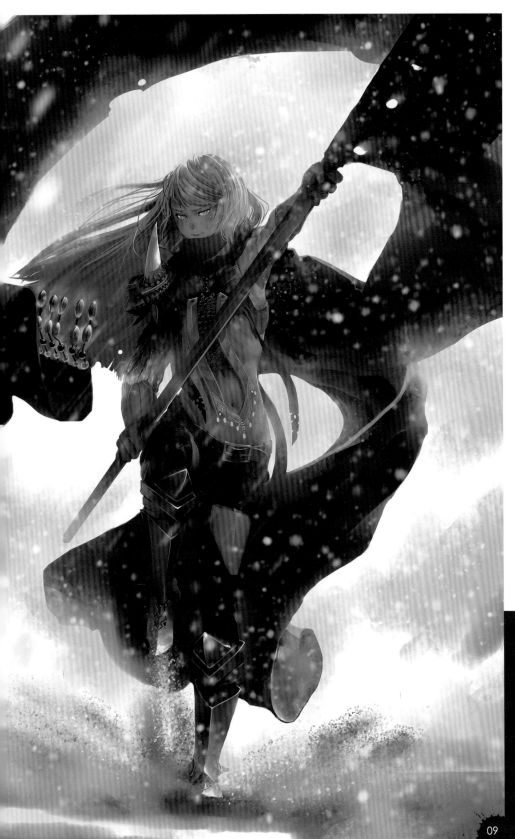

乙：鴉參皆畫原創角色，是需要特別注意哪些事情呢？是否有嘗試過其他類型的風格嗎？

通常我都是喜歡上作品整體的世界觀或氣氛、劇情的安排等等，所以對單一角色不會投入太多情感，很少畫二創的原因主要在這裡。畫原創角色通常也是因為我可以肆意的安排他們的服裝與個性，去配合整張作品的氛圍，希望能傳達出去的不單是角色本身，還包括角色所在的那個世界。其他風格的創作主要就是工作上會畫，現階段自己創作的時候還是以現在呈現給大家看的這種風格為主就是了。

以都會嘗試用畫面去說故事，角色比較少擺出沙龍照的姿勢，而是正在做某件事情。我也常常會帶入一些景深或鏡頭模糊的效果，試著捕捉住那種「劇情進行到某處」的瞬間，喜歡刻意安排一些不常見的光線也是同樣的原因。

我走在路上會一邊聽音樂一邊想東西，有時候捕捉到一個單字，瞬間感覺到一點故事性，有一個畫面，其實我就會深入去發想、嘗試去畫，沒有題材的限制。真要說的話大概就是仙俠風的東西在台灣這個環境其實看的很膩了，所以不太會去碰吧。

## 09 Pioneer

去年開始工作之後第一張用閒暇時間畫的作品，有點受到卡牌慣用的構圖影響，畫了一個過去不太會畫的動作，滿新鮮的。

## 10 Breath

去年冬天的作品，發想上是來自一種在生活周遭找尋故人蹤跡的情感，我覺得逆光很適合表現這種主題，不過背光面的處理還挺困難的，嘗試了很久。

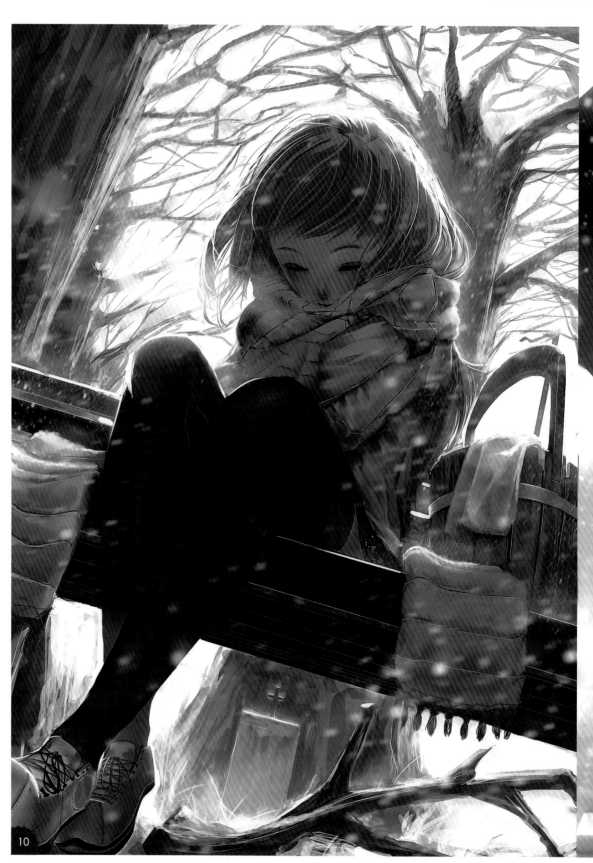

ㄈ：對鴉參而言，您的啟蒙老師是？為什麼？有哪些方法可以讓畫功提升呢？談談您的作畫經驗？

：回頭去看我好像說不出一個誰，不過高中時去的那間畫室的老師幫我基本的立體感跟透視奠定了一些基礎，也是這時候開始讓我覺得我不一定要讓畫圖停止在興趣階段。而開始工作以後也有一位前輩教了我這個骨架基礎沒學好的小渾球不少東西，雖然喜歡的知名畫師有很多，但我覺得帶給我最多的還是這些老師吧。

畫技要提升其實具體的方法有很多，但整體大方向還是一句「讓自己身處在一個會時常畫圖的環境」。這真的很重要，當周遭的人都在畫圖，或是都在等著看你畫的圖，那很自然的就會動筆練習，日積月累。

並不是為了進步我們就要埋頭苦練、放棄所有娛樂，但是要盡量讓自己的生活單純化，例如我假日的行程有可能會是睡覺 8 小時、打電動 8 小時、畫圖 8 小時之類的，偶爾和朋友出去鬼混就把打電動的時間砍掉。

練習方法固然有分好壞，但重點還是持之以恆吧。

こ：鴉參作品有時會讓讀者誤以為是3D作品，而一張好的作品背景是不可欠缺的。請問您描線時會考慮哪些東西？上色會考慮到哪些部分？如何讓背景更襯托出人物和不失畫面的平衡？

其實我現在已經不太描線了，主要就是在草稿階段勾出物體的基本型體跟配置，正式上色再一併整理外輪廓，甚至有些時候因為物體固有色的關係，發現跟構圖不合，還會直接換成別的物件。而如果真的要描線，我會注意不要用雜亂的線條去畫出布料的皺摺和金屬質感等等，重點一樣放在物體的外輪廓。上色時我把重點放在光的顏色和物體質感之間的關連，比如一個基本的例子，黃光打在平滑的金屬上自然會反射出黃色，但是打在一些比較厚重的布料上面，就還是以該布料的固有色為主，多注意這類概念，畫面就不會看起來假假的、太卡通。

至於背景和人物的關係，其實可以用一些簡單的方法去安排，例如將畫面用四條線畫井字切割成九等份，將人物頭部配置在四個交點其中一點附近，配色的時候在角色身上的原件放入一點點和主色系相反的顏色，只要大概有畫面整體的5%不到就很有效果，而此時所選擇的顏色也會帶出角色個性。另外就是關於背景，在暗處或遠景做太多描繪反而會失焦，有些時候對於這些地方只要用環境色帶出形狀，畫出基本的立體感就行。

不過當然「放」過頭就叫偷懶啦。

## ⑪ Lonely White

雖然白色情人節只有日本在過，不過還是不免俗的借題發揮一下。沒有什麼很深的涵意，僅獻給每一個單身的你。

## ⑫ Celebration

發想的時候想了很多，什麼未來的戰爭啊少子化啊慶祝戰勝之類的，實際開始畫就吐槽自己說「其實你只是想畫機娘吧」，嗯，確實。用了不少材質在處理畫面，滿新鮮的嘗試。

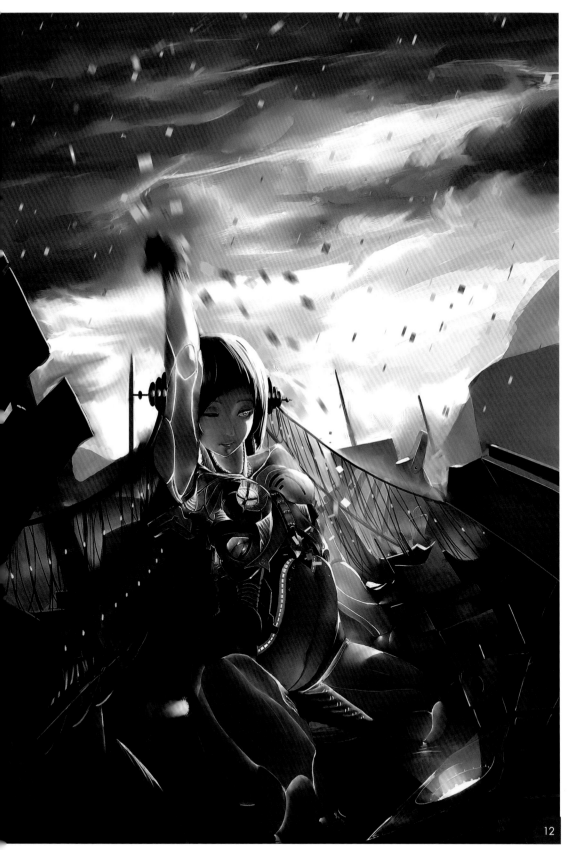

12

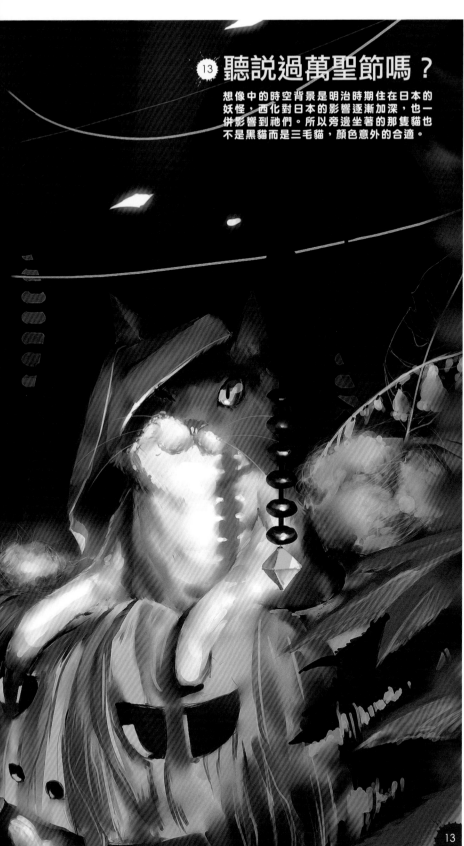

### 13 聽說過萬聖節嗎？

想像中的時空背景是明治時期住在日本的妖怪，西化對日本的影響逐漸加深，也一併影響到祂們。所以旁邊坐著的那隻貓也不是黑貓而是三毛貓，顏色意外的合適。

13

---

繪畫過程中，是否有與其他繪師合作過？過程當中有甚麼特別難忘的經驗或心得可以跟讀者分享嗎？

沒有。硬要說的話高中時漫研社有出過社刊，不過現在回想當時主要是學了比較多關於印刷的基本常識，滿建議大家稍微理解一下這一塊，這些東西總是會在某些地方派上用場。

對未來有什麼具體的目標嗎？是否要成為一個專職的插畫家呢？

雖然因為我還會日文的關係，剛好在現在這公司受到的待遇不錯，但這裡的制度和公司上層的心態並不算十分健全，所以現在工作情況其實不算太好。不過再怎麼說這裡也是一個能夠持續畫圖的環境，短期內我也找到了幾個進步的方向，未來有可能朝 SOHO 接案發展，除此之外的事情就還是未定數囉。

最後，請鴉參對 Cmaz 的讀者說句話以及建議吧～

我和大家一樣都還在學習途中，還有很多如造型能力或細節描繪一類的問題在我身上等著我去克服，但還是很高興編輯部給我這個機會在這裡和大家談一些事情，也是我第一次在這些事情上面整理了我自己的想法，這對我很有幫助，而我也希望這些能幫助到各位。

台灣的環境與市場雖然不利發展，但還是有很多成熟的畫師從台灣誕生，看著那些前輩一路走來，其實會覺得給自己設限是很奇怪的，我們都應該可以在技巧上、在心態上盡情的成長。

最後，無論你有沒有在畫畫，我都感謝你對台灣畫師的支持。

謝謝：）

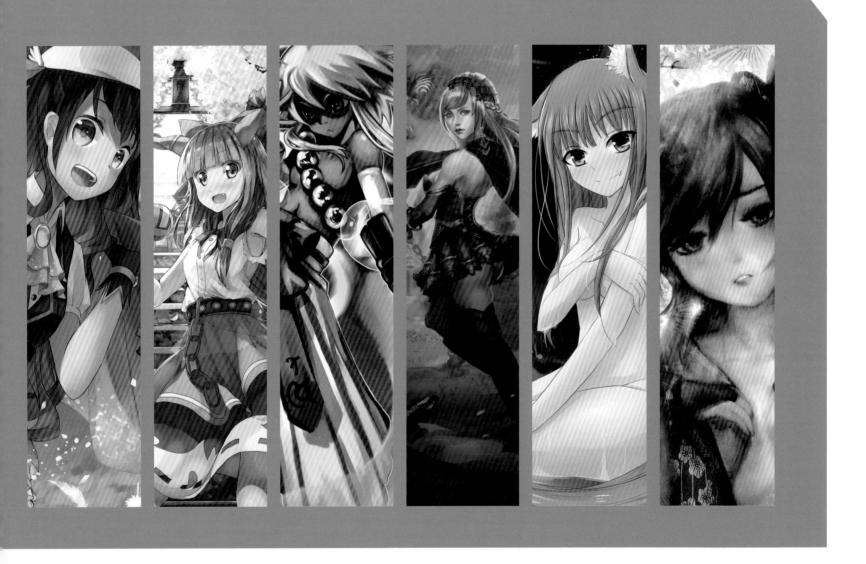

# C-Painter

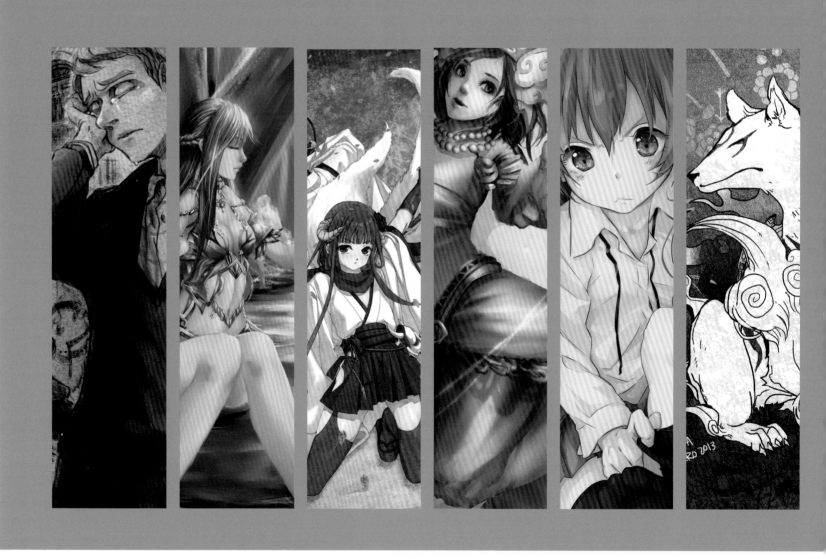

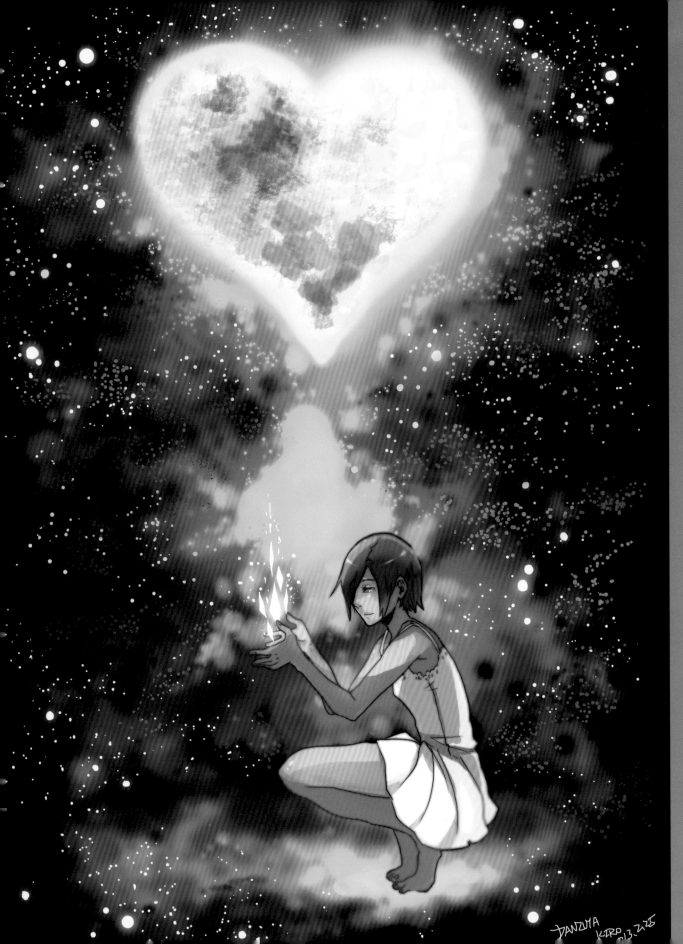

CMAZ
**ARTIST**
PROFILE

DANZUYA·KIRO

奇洛·丹仔犽

**畢業／就讀學校：**
國立屏東教育大學

**個人網頁：**
http://blog.yam.com/
foxkingdom

**其他：**
我對於背景一直都很放置

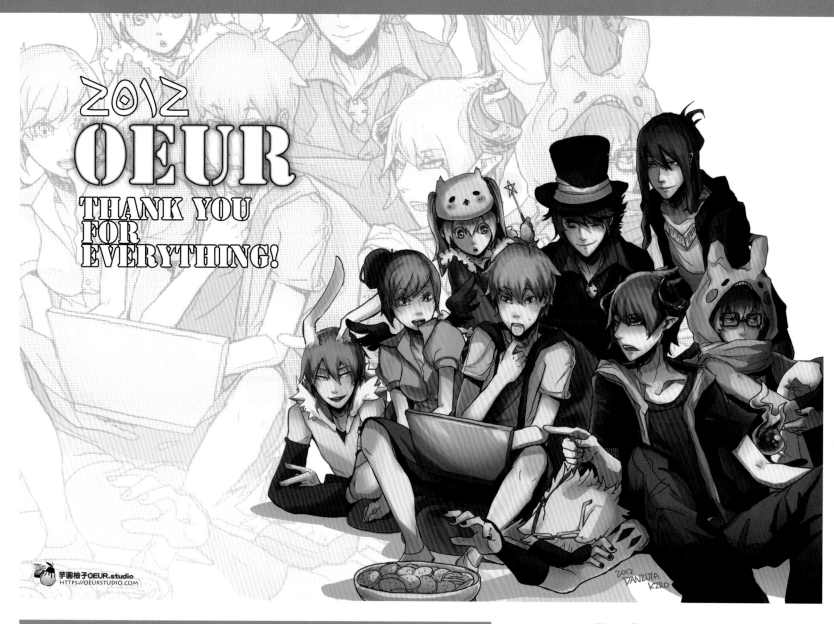

2012
# OEUR
THANK YOU FOR EVERYTHING!

芋圓柚子OEUR.studio
HTTPS://OEURSTUDIO.COM

2012 DANZUYA KIRO

## 繪圖經歷

**啟蒙的開始：**
小時候就很喜歡畫畫，國中受到高橋和希的啟發，高中則是三輪士郎。

**學習的過程：**
對我影響很大的是高中所就讀的北市復興高中美術班，要分清楚喔！不是復興美工，是復興高中美術班。認識了師傅後開始很努力的練畫，接著組了自己的社團，叫「滑蕉禁止 SLIP&FALL」，大家互相勉勵一起向前。現在在 CWT 載浮載沈，沒事被朋友炮，就這樣被炮大了。

**未來的展望：**
希望畫畫時的心情和技術都能更乾脆，畫風繼續保持，不管是「滑蕉禁止 SLIP&FALL」還是「芋圓柚子 OEUR.studio」兩社團，都能繼續蓬勃發展下去。

## OEUR 全體紀念海報 ↑

2012 是我的社團 OEUR 芋圓柚子特別的一年，也是正式上軌的一年！這張是紀念海報。左邊紅髮兔耳的角色半半，是之後事隔半年才接下去畫的，因此在接畫時的時間落差是很大的挑戰！最滿意的地方是餅乾～

## 西昂之心 →

最近回鍋了王國之心，把 358/2 劇情看完後，聽著「Headlight」就想到畫面，接著就畫了下來。星空和側蹲並不是想像中那麼容易描寫。最滿意的地方是星空和上面的王國之心。

## 風魔奇幻世界 →

這是收錄在2012年，為了紀念瑪奇社群網頁-奇幻世界7週年的紀念圖，希望表現自己的遊戲角色，和遊戲內一切是習習相關的事物。黑色的街調變化很苦手呢！算是第一張使用那麼多需要用光線做變化的黑色。最滿意的地方是火焰、光和氣忿。

## 咲 ←

被同學拉去玩大神，覺得開花能力整個萌翻了！因此就畫了這張，並做成了今年的賀年卡！這張色調調整了很久，最滿意的地方是身後的火焰和畫面效果。

## 好水不喝嗎？↓

看完刀劍神域後就一直很想畫克萊因了，覺得他戲份好少好可惜喔，明明感覺蠻重要的啊！其中選擇上色方式糾結很久。最滿意的地方是盔甲的反光！

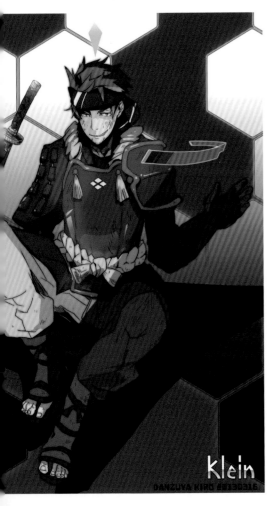

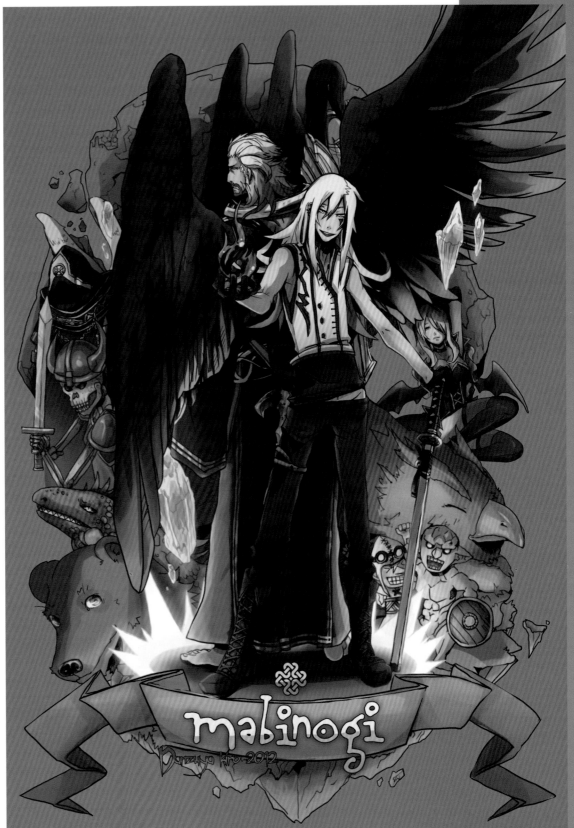

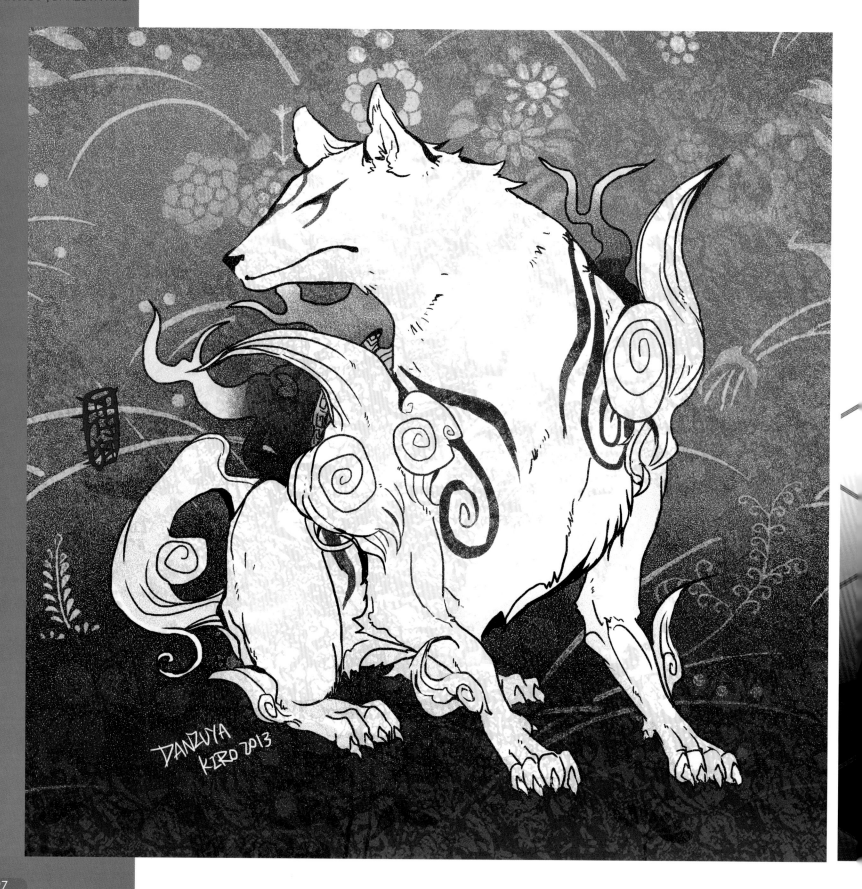

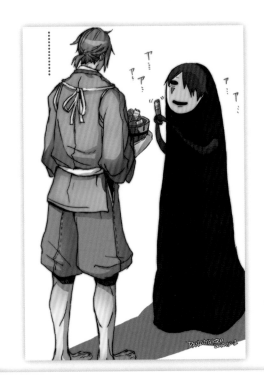

## 木瓜季 - 花的語言 →

這是我們學校 66 週年校慶的主題海報，想表達
戀愛的感覺而嘗試了這種有點奇異夢幻的風格。

DANZUYA KIRO 2012

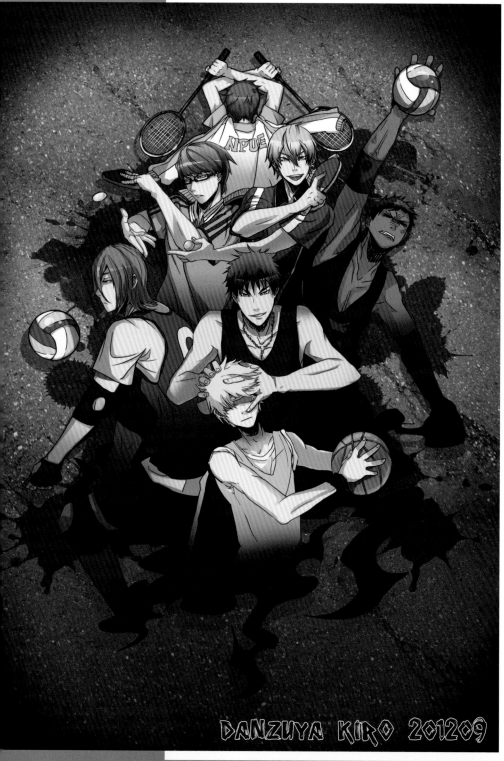

DANZUYA KIRO 201209

## 紫原敦的神隱 →

繼豆豆龍之後發現吉卜力的動畫腳色都頗搭的，當時又剛好是敦的生日前夕，所以畫了一系列的組圖，這是其中一張，敦手中是滿滿的美味棒！紫原太高所以畫面好難取得平衡。最滿意的地方是無臉男辰也的面具。

## 黑籃 Other- 校內球賽海報 ←

因為校內要辦「綜合球賽」，所以想說讓黑籃的角色試試不同球類運動，感覺很有趣！創作時的瓶頸是青峰，好難畫！最滿意整體的上色吧！

## 豆豆龍與紫原敦 ↓

因為看到 P 網上有人把紫原和豆豆龍畫在一起，童年的回憶被激發後就畫了 XD！創作的瓶頸是一直在糾結背景的處理方式。右邊被埋住的赤司是最為滿意的地方~

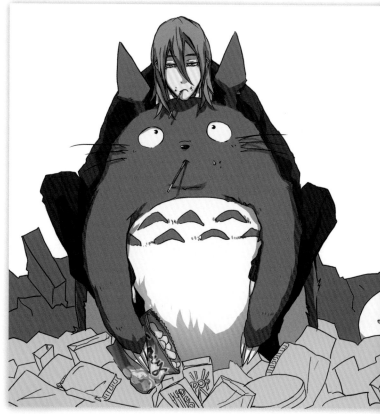

▶ 其他資訊 ┃ 社團：「滑蕉禁止 SLIP&FALL」：http://slipandfall.blog.fc2.com/
「芋圓柚子 OEUR.studio」：http://oeurstudio.com/

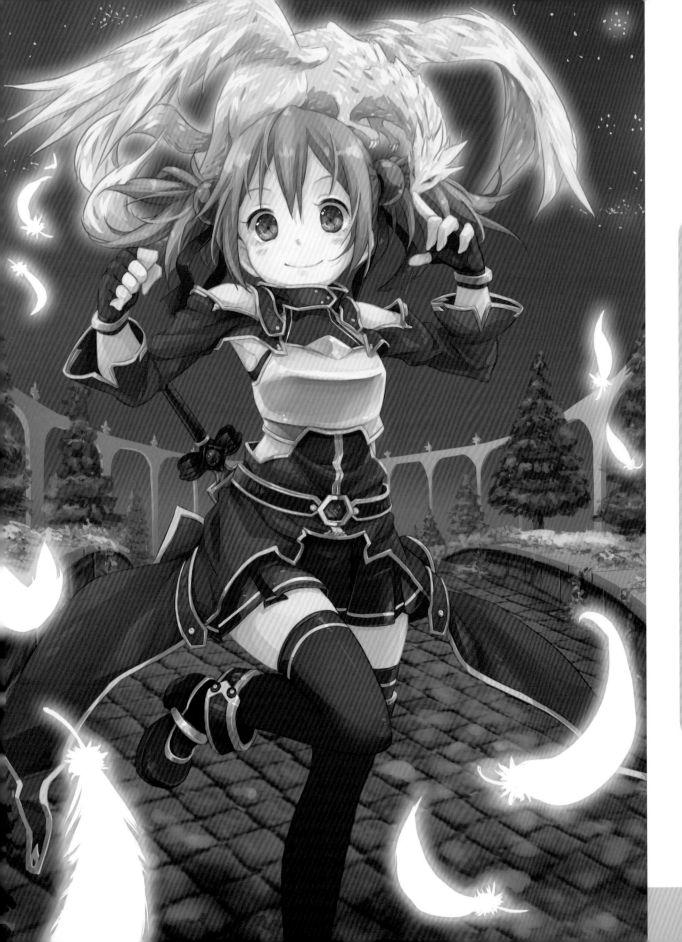

## CMAZ
### ARTIST
### PROFILE

HP flower

# HP 花

畢業／就讀學校：
勤益科技大學

曾參與的社團：
勤益漫畫社

PIXIV：
http://www.pixiv.net/
member.php?id=791141

巴哈小屋：
http://home.gamer.
com.tw/homeindex.
php?owner=typewait

不腐少年
http://blog.yam.com/
hpflower

### 繪圖經歷

**啟蒙的開始：**
從小時候開始就喜歡畫圖，學校用的課本上滿滿都是我的塗鴉。最早參加的同人活動是2004年的FF4，當時在會場上是第一次接觸到台灣人的電繪，那時才了解原來彩色CG不只日本的專利，會畫的台灣人也很多而且還很厲害！這讓身在台灣的自己感到非常的親切。於是這單純的想法便促使我去學習電繪，希望將來某日也能有一本屬於自己的同人本。

**學習的過程：**
瓶頸很多…，有時候會特別在意落筆的位置，不然就是遇上沒畫過的角度和一些奇特的服裝，這些都非常的花時間。而在繪畫過程中有時候也會因為情緒的關係而影響了筆觸。

**未來的展望：**
繪圖的目標一層比一層高，希望能早日達成且一天比一天好，也希望能讓更多人看到自己的創作。

### 龍使西莉卡（夜）→
因為還滿喜歡刀劍神域這部作品，純屬心血來潮而生的夜晚版本。

### 七夕百合↓
這是魔法少女小圓裡面的角色小圓與小焰，看完這部動畫之後而延生出這樣的想法，覺得他們兩個要是能永遠在一起就好了，甜美的百合戀。創作時的瓶頸是和龍使西莉卡（日）一樣用和以往不同的筆刷做線稿，導致上色非常辛苦。最滿意的地方是對視的兩人表情。

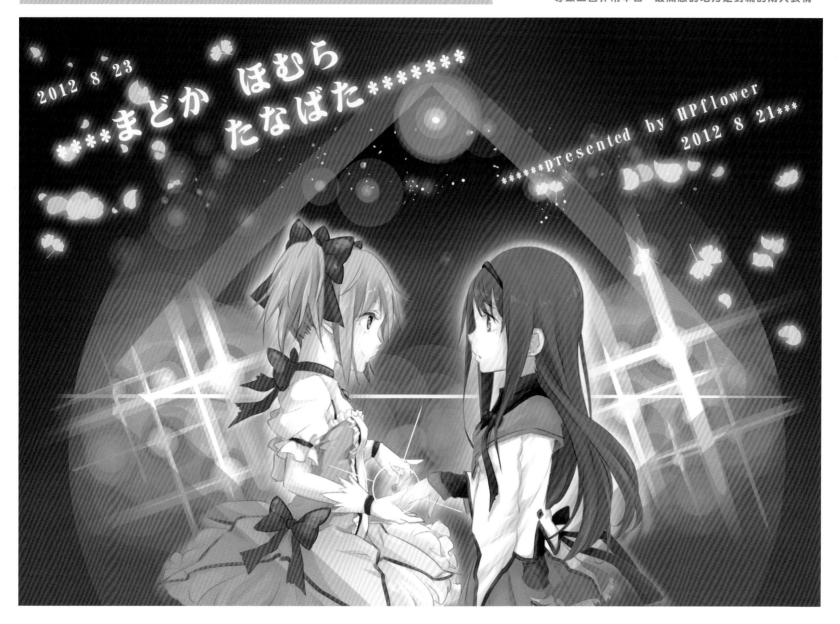

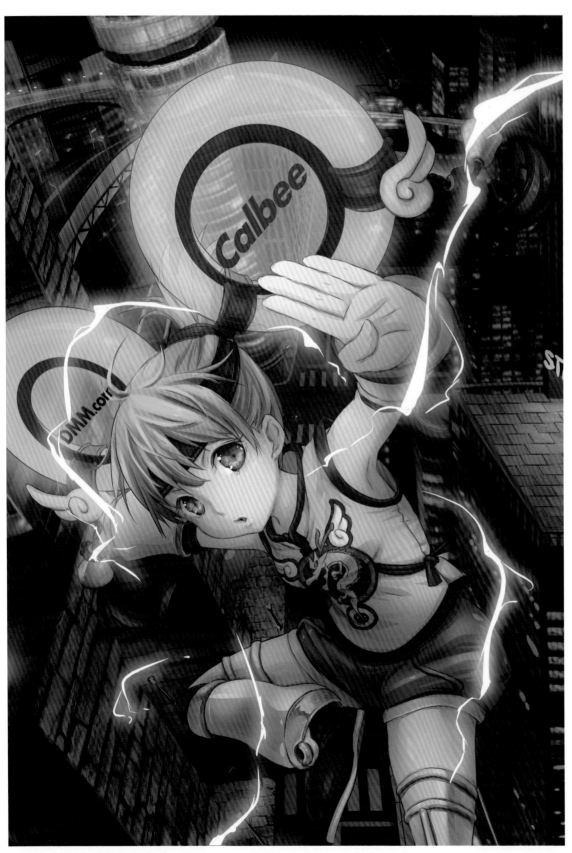

# 輕音少女 _ 平沢唯 ↘

這隻是 K-on! 裡面的一名角色，在劇中的萌屬性是天然和褲襪，而那性感的褲襪…讓我想起了高中時代，少女的裙下大腿真是危險的武器呀。創作時的瓶頸是線稿相當地苦手，透視比較麻煩的一張圖。最滿意的地方是褲襪 ^__^。

# 逢坂大河之絕對領域 ↓

大河是龍與虎動畫裡面的女主角，這張是為了長筒襪而生的圖，在二次元裡有美少女不一定有長筒襪，但有長筒襪就一定有美少女!! 創作時的瓶頸是比起龍娘這張身上的元件並不多，因為元件太少的關係反而怕單調，所以花了滿多時間在各地方做細膩度的處理。最滿意的地方是頭髮的柔順感與表情。

# 龍娘 X 龍之子 X 黃寶鈴 →

黃寶鈴是 TIGER & BUNNY 裡面的一名英雄，而她是我在二創中所喜歡的角色前幾名，頭上兩顆大燈泡是她最大的特色，兩個燈泡延伸下來的是帶有中國風的紅色綁帶，她那奇異的服裝也微微帶出女孩子的嬌嫩感，好龍娘!! 不推嗎？創作時的瓶頸是在畫背景的時候，透視線並沒有畫得很清楚，導致中間的某棟大樓看起來歪歪的，不過好險被這張的主角龍娘給遮住了 ^__^。最滿意的地方是龍娘在大廈間奔騰的樣子、奔騰中紅色綁帶的飄逸感以及閃電特效。

# 龍使西莉卡繪圖過程

最一開始的草稿，骨架的初繪～畫女孩子的時候，我喜歡把肩膀與臀部畫得差不多寬。骨架完成，胸部下面那一圈和腰下那一圈是透視參考用的。

## Step:01

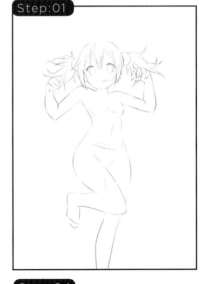

畫到這邊的感想是，西莉卡的衣服好討厭啊…這張加入西莉卡的小龍，也順便大概想了一下完稿時的樣子。

## Step:02

因為西莉卡衣服上的東西比較多，怕到最後自己看不懂甚至忘記哪邊該塗什麼顏色，所以就做了一些小註解來提醒自己，比如說：這裡是黑色Ａ這裡是金屬Ｂ，還有金色邊的導角上色時要記得強調出來，當你回頭來畫這張圖的時候，那些小註解就是當初自己寫下的上色注意事項。

## Step:03

開始上色，先分圖層填入底色。

## Step:04

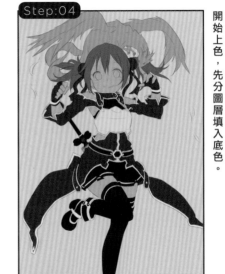
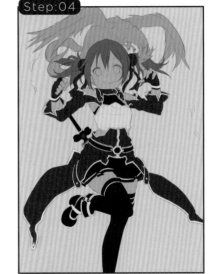

眼睛初繪，還有紅色和皮膚的陰影初繪，這樣在幫西莉卡上色的時候會比較好拿捏整體的採光。先把我預想的背景畫出來個大概，

## Step:05

紅色80%，黑色10%，金色10%，小龍10%，頭髮10%，％數代表開始上色區塊的進度。

## Step:06

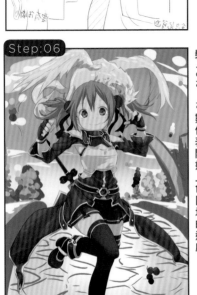

紅色90%，黑色90%，頭髮90%，鎧甲和小刀90%，金色90%，皮膚90%，眼睛90%左右，都差不多90%左右，開始畫背景。

## Step:07

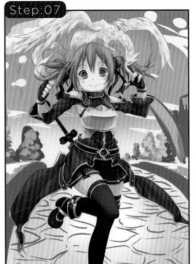

在畫的時候有再看一次這部動畫作品的畫面做參考，不過沒有完全一樣就是了，還是以自己的構圖為主。

## Step:08

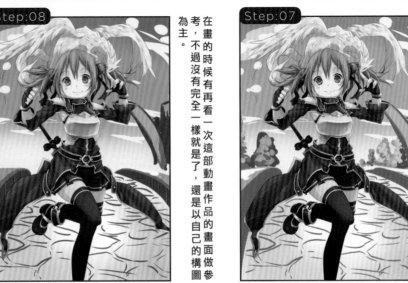

在石頭邊上加了些過盛的雜草和一個簡單的陰影，並且找了一個陽春的材質覆蓋當做地板。

## Step:09

**FINAL**

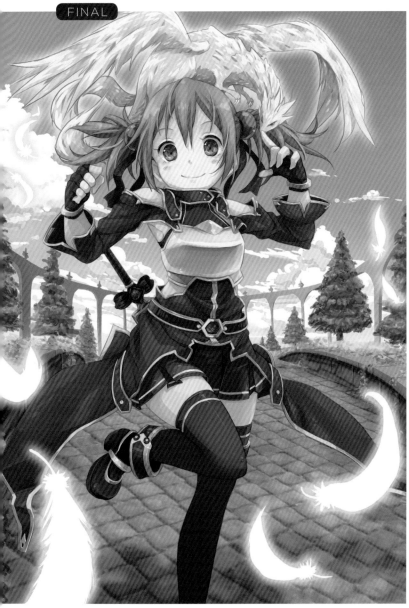

## 龍使西莉卡（日）↑

西莉卡是來自刀劍神域的角色，雖然登場回數較少，但衣服和造型人設都令我十分讚嘆，一個小女孩配帶著一隻寵物則是我最想畫西莉卡的主因。創作時的瓶頸是這張的線稿是用和以往不同的筆刷繪製的，所以上色的時候前所未見的麻煩問題也跟著出現，但如果有耐心和時間，我覺得這會是比較好的選項!!最滿意的地方是體態，還有衣服金邊的導角與質感。

**Step:11**

**Step:10**

雜草之後的延伸就是花圃與樹木。（樹木畫得很開心）

樹畫好之後是建築物，建築物不能畫得比前景物還細膩，因為它算是遠景了。

建築物完成，天空中的雲也完成了，在地板上加了這些反光和西莉卡的影子。

**Step:13**

**Step:12**

最後，是特效的部分，把背景關掉來畫我當初線稿時做的羽毛吧。羽毛畫好用 PhotoShop 的外光暈效果即可完成特效囉。

## 近期狀況

**前陣子發生的趣事／事蹟：**
前一陣子吃到一家超級好吃的滷肉飯哦哦哦!!結果回家和家人一起研究滷汁，待我回過神來的時候…..已經胖了 4 公斤了（這樣算嗎 XDDDDD。

**最近在忙／玩／看：**
同人截稿後還有外面接的人物圖稿要繼續完成／神奇寶貝 BW2 真的非常推薦 w，人設萌之外劇情什麼的其實沒關係…人設萌真的就什麼都沒關係了(x)／這一季新番魔王勇者，還有期待 4 月的科學的超電磁砲 ^_\_^。

**其他：**
海賊王劇場版 Z 沒看成真是非常殘念!!!

## 近期規劃

**即將參加的活動／比賽：**
2013 第二屆開拓極短篇原創大賞

**最近想要畫／玩／看：**
想畫畫看 LOL 的奈德麗／玩 TERA( 有時間的話 )／看三國曹操威猛

# CMAZ ARTIST PROFILE

## 張鎧奇

**畢業／就讀學校：**
省鳳商工

**個人網頁：**
https://www.facebook.com/kai.chi.965

**巴哈姆特：**
http://home.gamer.com.tw/homeindex.php?owner=tatu006237

## Valentine's Day

我認為情人節不是只有二個人才能過的幸福，一個人同樣也可以過的精彩！所以我希望藉由這張圖來傳達我對每個人的祝福，讓有伴的人能更加依偎甜蜜；沒有伴的人也能從我的圖中感受到被祝福被關心與有人陪伴的感覺！因此情人節當天～不管身旁是否有伴一起渡過都要以燦爛的微笑快樂的迎接每一天 ^^

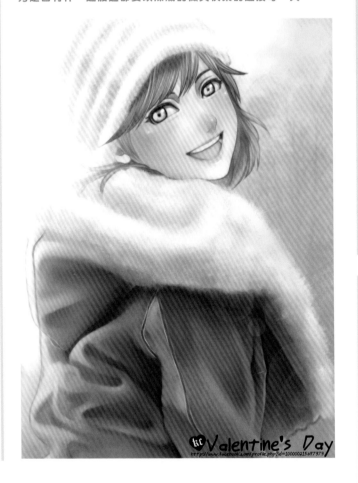

Valentine's Day

## 繪圖經歷

**啟蒙的開始：**

對於繪圖我有無限的狂熱與執著，而這可回溯到我還在牙牙學語的階段，那時候的我總愛拿著蠟筆在家中牆壁亂塗鴉，雖然此舉動常惹毛我的家人，而我卻依然樂此不彼，只因我忘不了拿起畫筆時的激動。到了小六時我無意間看到一間文具店的女店員在畫素描，從此之後每天放學抱著畫本跟在那位大姐姐的屁股跑，拜託她教我畫畫成了我生活中的第一要務。升上國高中後，在繁雜的課業壓力下我還是會抽空東畫畫西塗塗，到現在我的工作依然脫離不了畫圖，我想畫圖已經在我的生活中紮了根，我已離不開我熱愛的畫圖！

**學習的過程：**

我一直相信天助自助者，所以雖然家裡環境無法資助我往藝術這條路深造，但我靠打工去補習、靠論壇與其他前輩專家學習，只因我從小就清楚自往後想要發展的方向，便立定志向往目標前進。我從小就知道學習要不恥下問與不斷進修深造的重要性，如此才能精益求精，往更高一層樓邁進。直到現在每天上論壇與其他同好交流繪畫心得依然是在我一天當中不能忽略的事，希望借此能多學習以免淪為原地踏步！

**未來的展望：**

希望未來能成為一位專業的繪師。

## 其他資訊

**為自己社團發聲：**

畫你所愛；盡情分享
https://www.facebook.com/groups/178115892210373/

**其他：**

這是一個喜好繪圖和動漫的社群，希望你來到這會有收穫，可互相分享自繪的插圖、同人，只要熱愛藝術有臉書的朋友都歡迎加入。

## Summer

夏季是一年四季之第二季，也是一年中最熱的季節，同時也是一年中太陽高度最高、白晝最長的季節。

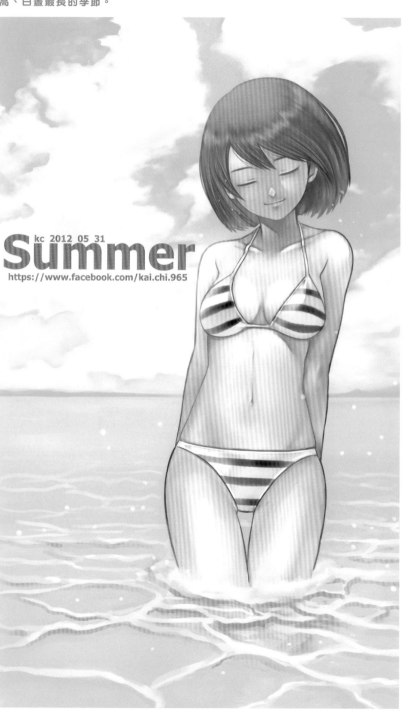

## Flower

這是個在溫馨5月裡拿著康乃馨的大哥哥與小妹妹相遇母親節故事，這張圖用了新的畫風，讓自己有點不知所措，水彩上色不像一般筆刷一樣能用混色筆去混色，水彩本身有著自動混色的功能，但卻不能順著自己的意思混出漂亮的顏色，讓我卡在這個大瓶頸上，後來自己用水彩在紙上練習了一下，才發現原來力道的捉摩跟施力點佔了主要原因，在幾次的練習下～才順利的把這張圖完成，成果自己也相當的滿意 ^^

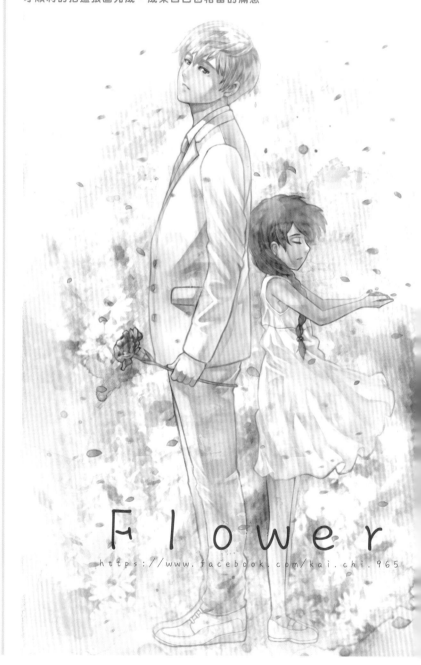

# Dragon Nest~ 水手小蘿莉參上

Dragon Nest 年紀最小卻擁有十足勇氣的可愛小蘿莉。穿著可愛的水手服～與夥伴們前往未知的冒險旅程。

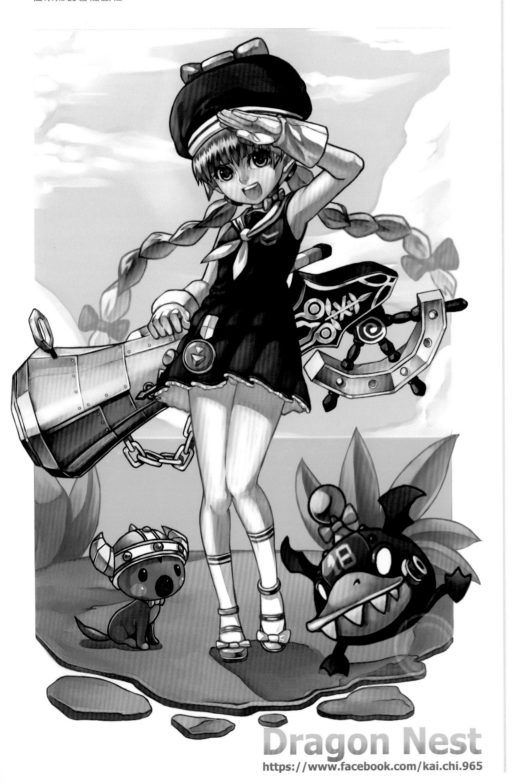

**Dragon Nest**
https://www.facebook.com/kai.chi.965

# Dragon Nest

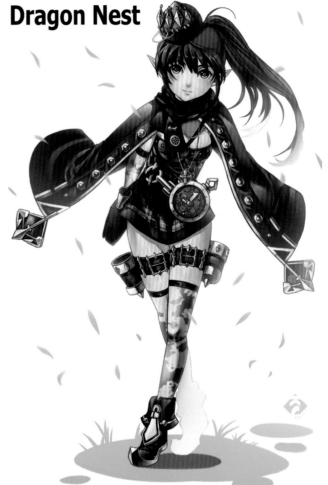

## 穿梭在風裡的舞者 - 遊俠

Dragon Nest 裡的遊俠，擁有著跟風一樣快的速度穿梭在戰場中，用著漂亮的腿技橫掃敵人～像個舞者在舞台上大放光彩。

# 毗盧遮那佛

毗盧遮那佛，梵文 Mahavairochana，或 Vairochana，原意是「光明遍照一切宇宙萬物」。Maha 為「大」之意，Vairochana 代表「日」，因此又名大日如來，或譯作盧舍那、遍一切處、光明遍照。係「五方佛」（又稱五智佛、五禪定佛）之一，位居中央，象徵「五智」中的法界體性智，是理智具足、佛我合一的體現。在密教中，毗盧遮那佛為釋迦牟尼佛的法身佛，階位至崇，能放智慧之光，普照法界眾生，化解無數障逆，成就所有事業，具有不可思議的無量功德。是畫為明永樂間泥金寫本《大乘經咒》第四冊第一幅插圖。畫中毗盧遮那佛的形像，五官柔順，眉目脩長，充滿莊嚴祥和的絢爛光輝，髮髻隆起，雙耳垂肩，散發覺悟高貴之濃郁氣息，右手屈肘胸前、作轉法輪印（又名說法印），傳道三世十方，六道眾生解惑，雙足結跏趺坐於典雅潔淨、富有印度式建築風味的蓮華座上，而軀幹協調，比例得宜有度，服飾簡樸，衣紋流暢有致。全畫在深黝的墨底紙幅上，流動著閃亮的描金線條，顯現得格外輝煌燦爛、鮮明耀眼，而背光中的散花，及四周的雲文瑞光，也瀰漫著浪漫生動的情。

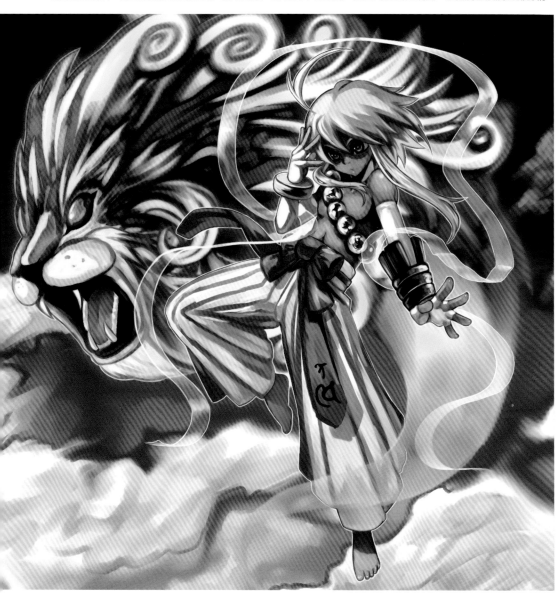

# Encounter

拿著雙槍的御姊。早期有部動畫叫作銃夢，裡面的女主角就是這個非常帥氣又獨特的女生，因為她的影響，決定下筆試看看能不能畫出這樣獨特又帥氣的女生。畫作時遇到最大的瓶頸，就是臉部上的表情，要生動的表現出帥氣的樣子，對於常畫可愛女生的我，實在是個很大的挑戰～最終一度想放棄！！但為了讓自己的畫技更充實，看了好多次銃夢的動畫以及漫畫，從中得到了新的靈感，才把這張圖完整的呈現出來。

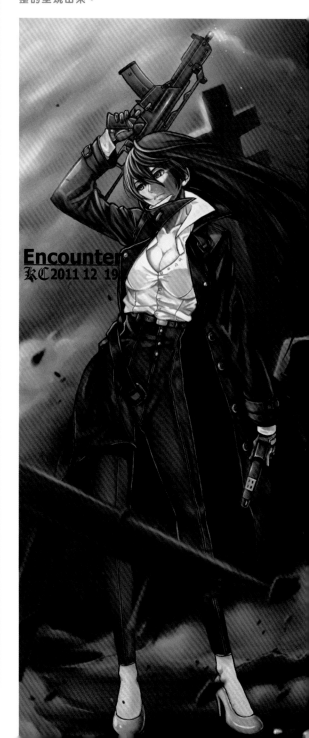

# Puzzle & Dragons
## 白盾的女神・瓦爾基里

因為很喜歡 Puzzle & Dragons 白盾女神，覺得身上的鎧甲很有特色，且可以讓我多加琢磨鎧甲的畫法，繪製這張圖的瓶頸為鎧甲上的透視以及怎麼上色才能把金屬的質感表現的淋漓盡致，在繪圖的過程中，除了找一些鎧甲的資料，還請教了一些前輩，才把這個大瓶頸給打散掉～～順利的把白盾完成 ^^

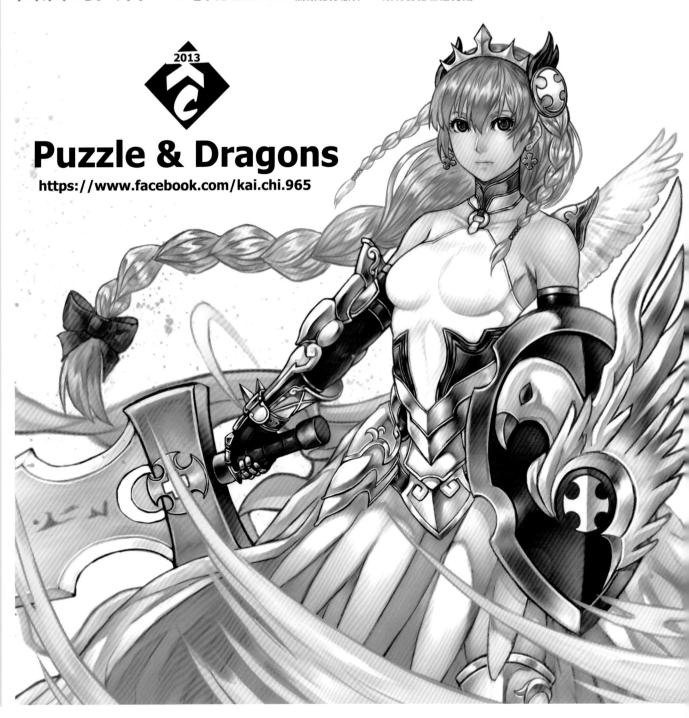

Puzzle & Dragons
https://www.facebook.com/kai.chi.965

Happiness postman
https://www.facebook.com/profile.php?id=100000215697373

# Happiness postman

散撥幸福與快樂的郵差小正太。這是 3 年前幫某間教材公司畫的人物，因為與背景的融合人物變得非常地不顯眼，前陣子翻舊圖才無意間發現了這位人物，就決定把他重新繪製。上色的方式是我自己最滿意的地方，參考了魔界戰記裡冷暖色重疊法，讓顏色更加的活潑生動，自己也更進一步的掌握顏色的搭配。

# king of fighters-Angel

king of fighters-Angel 有著性感的臉龐銀白色的短髮
加上俐落的華麗招式，實在讓人愛不釋手!!

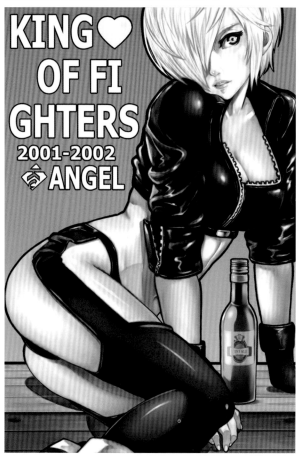

# Dragon Nest- 煉金術師

擁有強大的 4 元素力量，能煉金各種世界的萬物以及
強大的爆發力，非 DN 的煉金小羅莉莫屬啊 !!

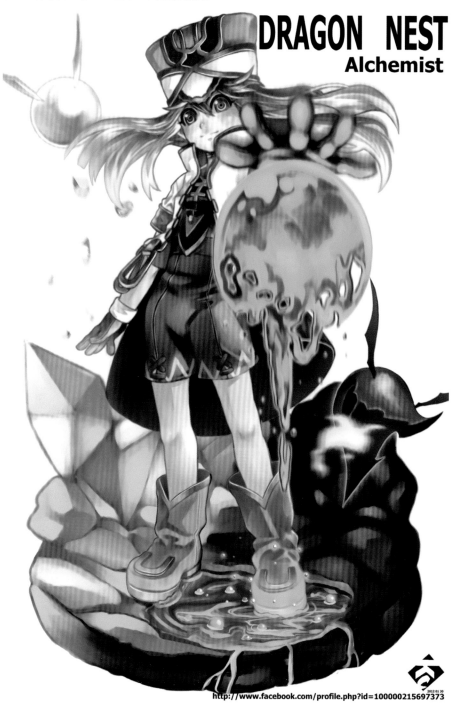

http://www.facebook.com/profile.php?id=100000215697373

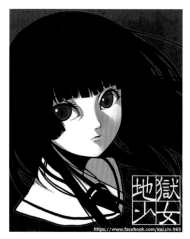

https://www.facebook.com/kai.chi.965

## 地獄少女

很喜歡地獄少女裡的
女主角愛。他有著黑
色妹妹頭與血紅色憂
鬱的雙眼，而要畫出
跟他一樣相似的神韻
是種挑戰，也可以讓
我多加琢磨各種表情
上的畫法。

# CMAZ **ARTIST** PROFILE

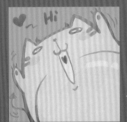

# 九命嵐 Arashi.C

畢業 / 就讀學校:
輔仁大學
個人網頁:
http://arashicat.deviantart.com/gallery/
http://www.pixiv.net/member.php?id=1507008
其他網頁:
http://blog.yam.com/catarashi
噗浪:
http://www.plurk.com/arashicat
曾參與的社團:
Freeze Gate 總召集人
其他:
目前自由接案

## 繪圖經歷

啟蒙的開始:
小時候…看叔叔畫畫吧,他是國畫高手。

學習的過程:
早期自學居多,近三年有到畫室進修與參加人體速寫。

未來的展望:
希望越來越能掌握自己的繪圖方向,達到全方面的繪師。

其他:
希望能突破我對直線的恐懼 XDDDD

## 其他資訊

為自己社團發聲:
Freeze Gate 故名是”冷門社”,因為本人喜歡的作品也大多是冷門,想說結合同好的力量,一起出本一起玩,同時也可以認識許多冷門同好 XD。歡迎一起來提案!

其他:
社團資訊都會在網誌上發表 http://blog.yam.com/catarashi

曾出過的刊物:
同人 6 年生涯所召集的本都有參與。
· 黑傑克合本書冊
· 蟲師合誌
· 變形金鋼合誌

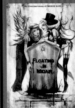

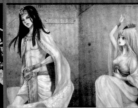

腳不落地
紀念合本書冊　　惡童當街合誌　　尼羅河女兒合誌　　好可愛全彩
　　　　　　　　　　　　　　　　　　　　　　　　原創插畫漫畫　　　X-Men FC 合誌　自選曲 - 九命嵐個人畫冊

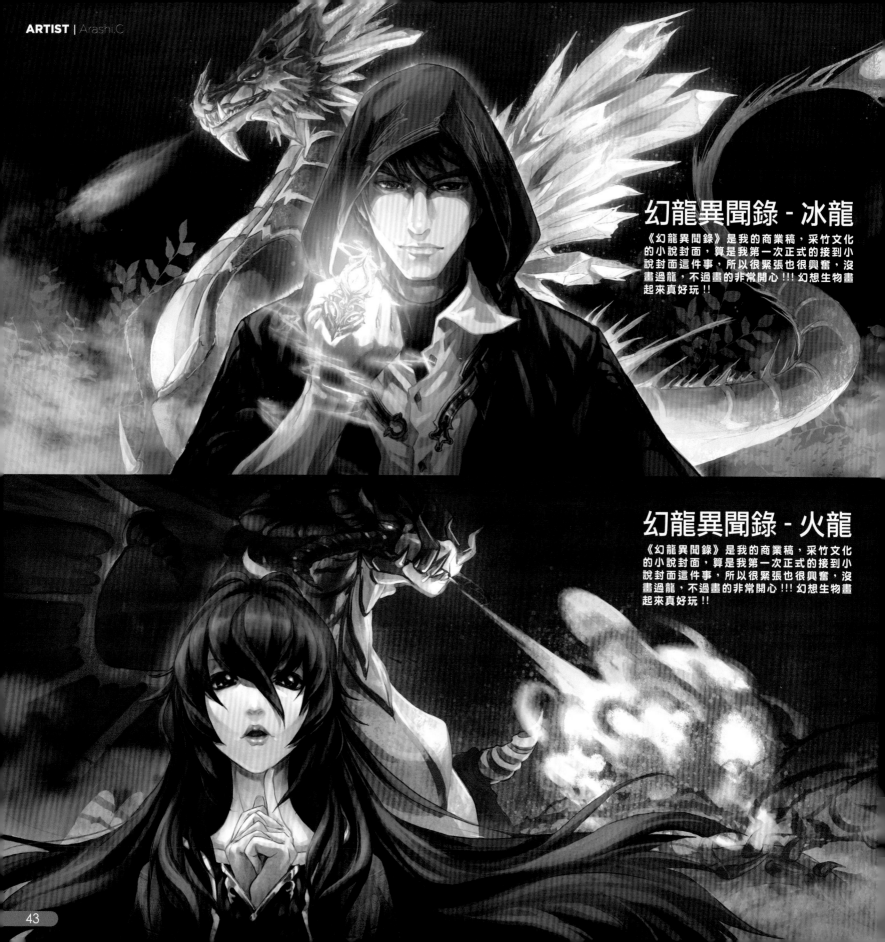

## 幻龍異聞錄 - 冰龍

《幻龍異聞錄》是我的商業稿，采竹文化的小說封面，算是我第一次正式的接到小說封面這件事，所以很緊張也很興奮，沒畫過龍，不過畫的非常開心！！！幻想生物畫起來真好玩！！

## 幻龍異聞錄 - 火龍

《幻龍異聞錄》是我的商業稿，采竹文化的小說封面，算是我第一次正式的接到小說封面這件事，所以很緊張也很興奮，沒畫過龍，不過畫的非常開心！！！幻想生物畫起來真好玩！！

## BBC Sherlock-John

BBC Sherlock John 跟 Sherlock 是套圖，基本是就是第二季的最後一幕啊，the fall 設計的真好，跟原作相呼應。這部影集從 2011 年就是孽緣啊......啊!!!!!!!!!!BBC 快出第三季啊啊啊啊啊!!!!!!!!!!

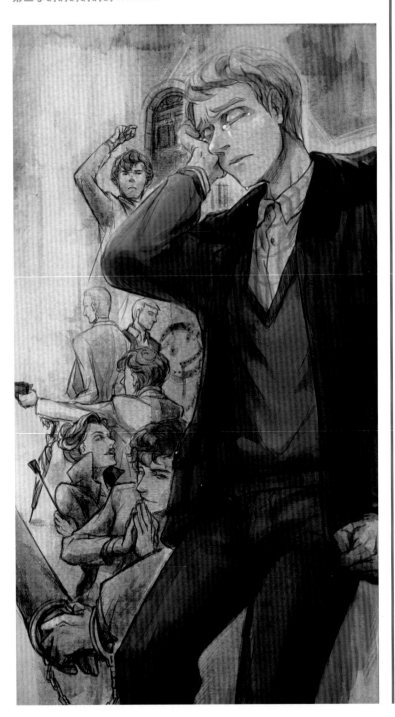

## BBC Sherlock-Sherlock

BBC Sherlock John 跟 Sherlock 是套圖，基本是就是第二季的最後一幕啊，the fall 設計的真好，跟原作相呼應。這部影集從 2011 年就是孽緣啊......啊!!!!!!!!!!BBC 快出第三季啊啊啊啊啊!!!!!!!!!!

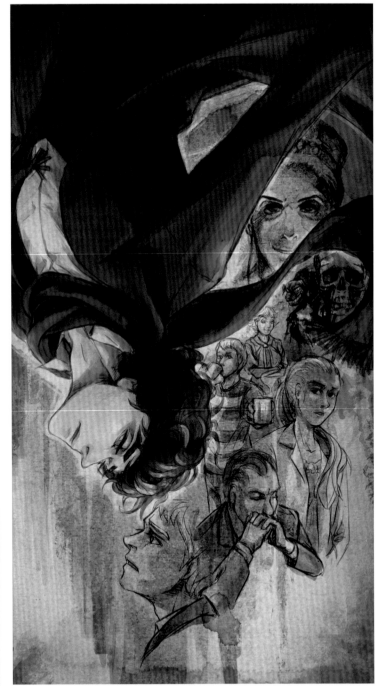

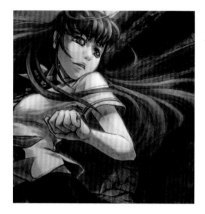

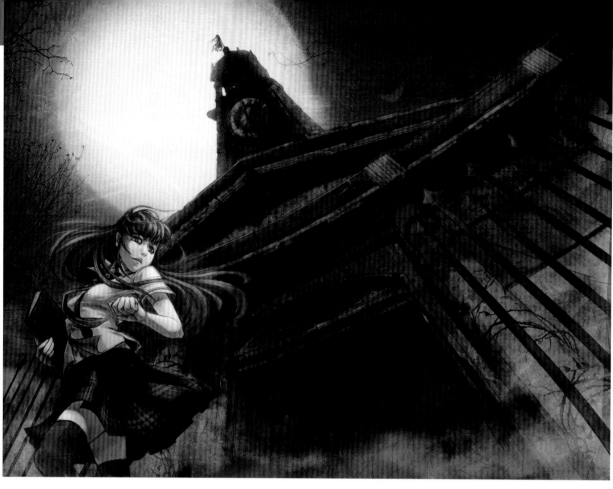

## 鬼月光

采竹文化的小說封面，我很膽小，
接恐怖小說封面這真是格外驚恐，
沒想到真正讓我驚恐的其實是建築
物……我恨直線…建築苦手的我真
是……哭了。

## Red Queen

"活跳跳"畫冊召集的作品，那次主題
是"紅都"，說到紅色我下一秒就想這
個紅通通的女人啊，近年來這部奇幻小
說也被翻了不少版本，但主角也都還是
愛麗絲，想說換個人上舞臺！旁邊也有
很多角色可以猜一下 ^^。

## 近期規劃

**即將參加的活動／比賽：**
啊～歐美 only 場、歐美 ACG 場、原創 only、還有 CWT 我都會到^^

**最近想要畫／玩／看：**
上次歐美影視的小卡名單還沒畫完，還有動畫的話真是坑坑相連啊…（卡通頻道、迪士尼不用說，近年夢工廠也真是給力…訓龍啦、守護者啦….

**其他：**
能的話想再 2013 結束前出第二本個人畫冊…（遠目）這次想畫搖滾樂 !!!

# Ink Heart

" 活跳跳 " 畫冊召集的作品，那次主題是 " 海島 "，那次基本上就是 …" 想像力就是你的超能力啦 XD"，許多海中生物擬人從書中跑出來，鯊魚哥哥、鬥魚大姐、熱帶魚哥哥、水母小朋友 ^^。

# Black or White

出自我的個人畫冊《自選曲》，這張是受到 Michael Jackson 的 black or white 啟發畫的圖，雖然歌詞是跟女朋友出去玩，可那陽光的曲風和 MV 總讓我覺得是這樣一幅樂園。

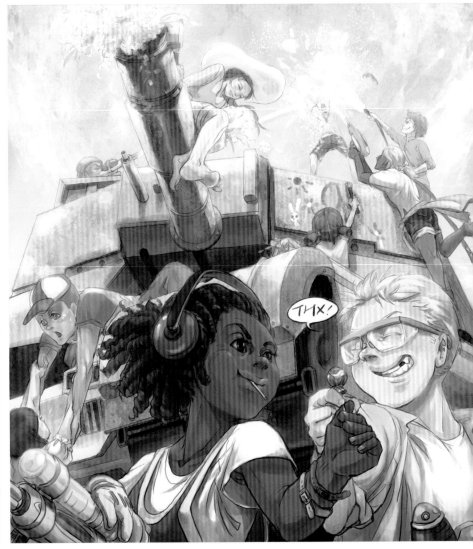

## 近期狀況

前陣子發生的趣事／事蹟：
因為畫了"自選曲"這本歐美取向音樂畫冊還有影視小卡，有些圖被 PO 上國外繪圖交流網及 tumblr，而認識許多國外的朋友，非常有趣 ^^

最近在忙／玩／看：
最近在看影集 Person of Interest. 還不錯喔！

其他：
House 豪斯醫生…很想追但深怕是個大坑（已經看到第 2 季完…但他共 8 季…，還有，BBC 你的 Sherlock 第三季可以快一點嗎…求你…（流淚）

# 異色少女

這是參加 plurk 上的 " 異色少女 " 繪圖企劃，很少畫少女，我努力了真的 XDDDD，我習慣的畫風很難把年紀壓小…啊…….( 慘叫 )。

# Edward Scissorhands

這是年初時參加歐美 only 場所畫的影視套卡之一，《剪刀手艾德華》是我最喜歡提姆波頓的作品之一，小時候看都會哭，因為那實在是太寂寞了…

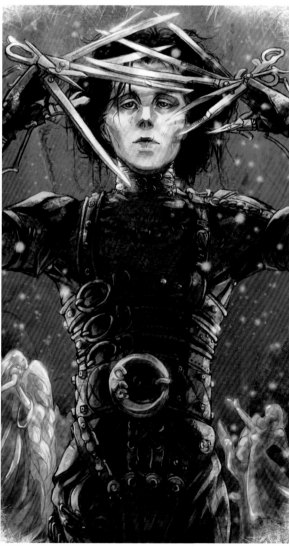

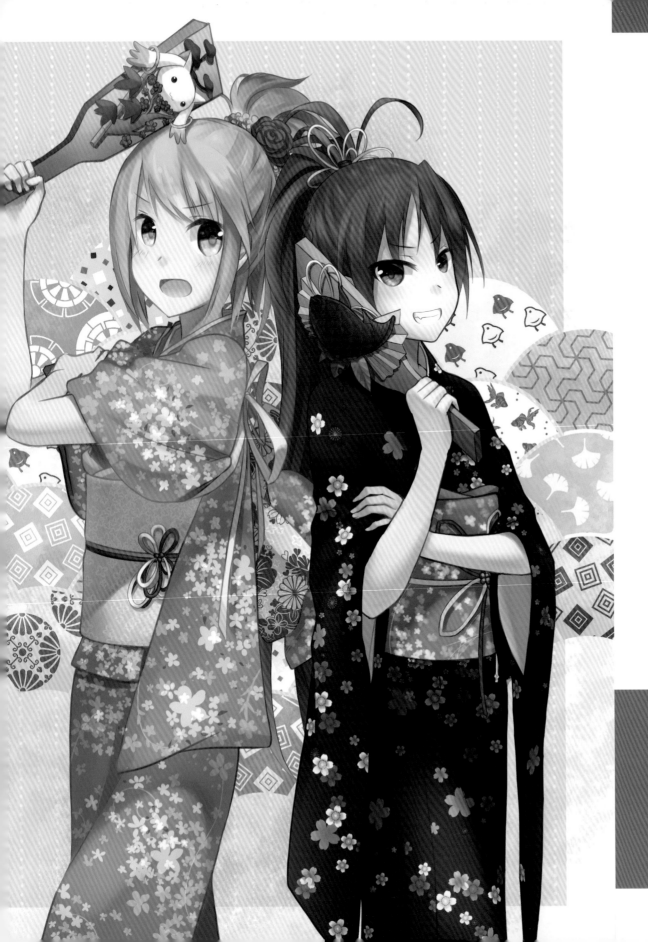

CMAZ
**ARTIST**
PROFILE

鶴季 tsuruki

個人網頁：
http://tsurukinoki.blog138.fc2.com/

Pixiv id：
1148436

Plurk：
http://www.plurk.com/tsuruki

Tumblr：
http://tsurukinoki.tumblr.com/

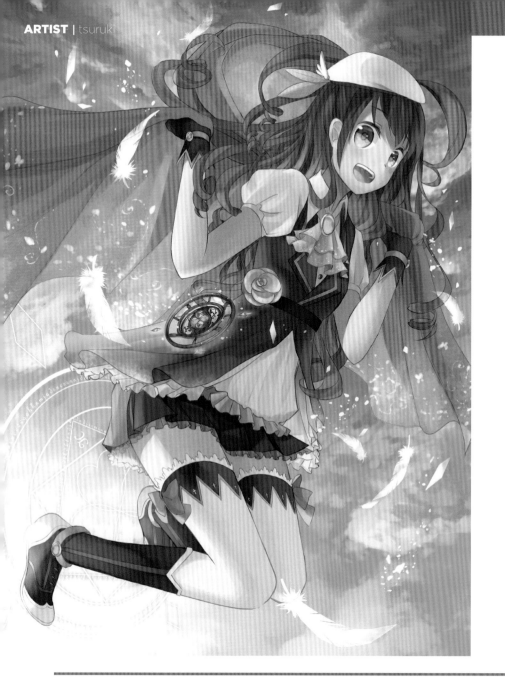

### ◀ 在空中飛翔的魔法使

這張的標題最難想（汗）。雖然說是原創，但當時真的很想畫美式動畫《彩虹小馬》的擬人，所以就想著Pinkie Pie 畫完它了（？），但是說到底 Pinkie Pie 不會魔法，所以這還算是原創，大概……Pinkie Pie 的擬人髮型就決定是這樣了（到底）！創作時的瓶頸是衣服的配色。最滿意的地方是所有發光的地方（？）

### 謹賀新年 ▶

2013 年的新年賀圖。杏子跟沙耶香是日式動畫裡我在最喜歡的兩個角色！圖中是《魔法少女小圓》Online版的新年造型，兩個人都拿著羽子板！因為很想玩羽子板就畫下來了。杏子與沙耶香的羽子板對決，即將展開！創作時的瓶頸以最滿意的地方都是和服的花樣、背景。

### ▶ 繪圖經歷

啟蒙的開始：
從有意識開始好像就開始畫了，是因什麼被啟蒙已經沒有印象。

學習的過程：
雖然高一時就開始用繪圖板畫圖，但是人物比例像是丸子插竹籤（友人表示）。但自從在噗浪認識許多繪友後，看過更多的圖、聽過更多的建議，才有現在這個對繪畫稍有了解的鶴季。

未來的展望：
成為插畫家、從事遊戲美術的工作。

# 焰

這是友人的生日賀圖。想畫過去的小焰和現在的
小焰不同的神情。創作時的瓶頸是配色、背景。
最滿意的地方是圖下方發光的地方。

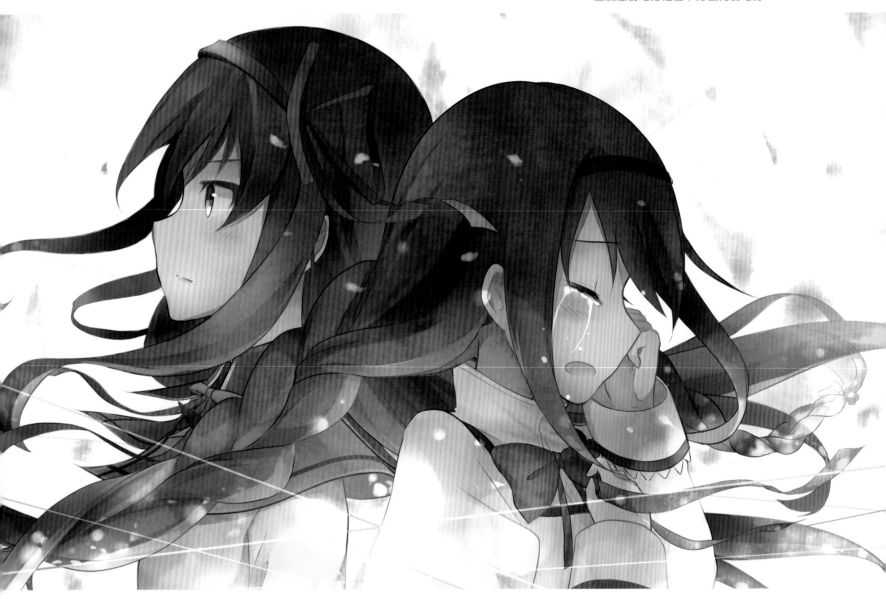

## 小鳥

補完舊番《WORKING》後所畫的，最喜歡的角色是小鳥遊宗太！這位名叫小鳥的女孩子就是宗太女裝的模樣！創作時的瓶頸是背景的透視。最滿意的地方是表情（？）

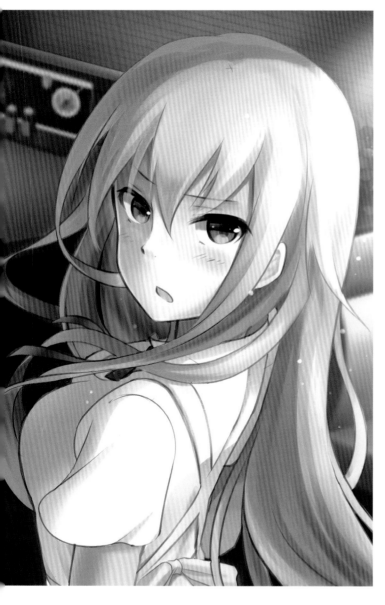

## 妳是在偷拍什麼啦！

標題只是設計對白，實際上 GUMIYA 沒有發現自己被偷拍了。畫給友人的插花稿，收錄在她的 GUMIYAGUMI 漫畫本裡。創作時的瓶頸是光影、透視。最滿意的地方是 GUMI 的頭髮。

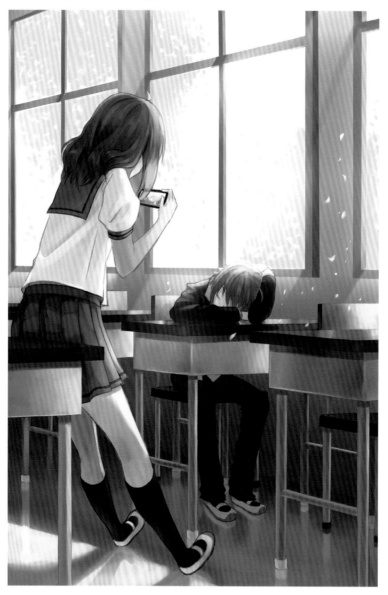

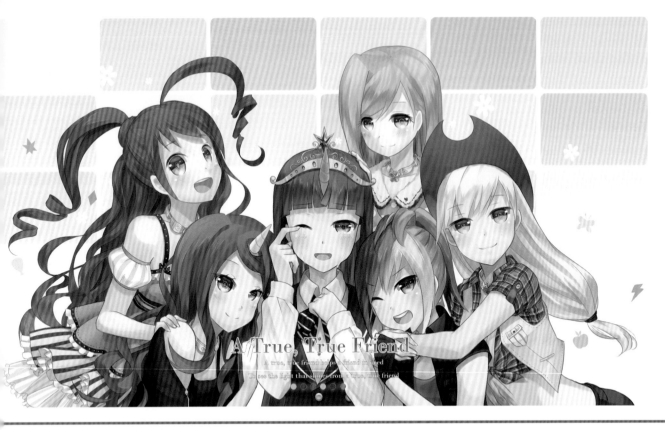

## A True,
## True Friend

看完美式動畫《彩虹小馬》第3季最終回畫的布。構圖是動畫中的某一幕，不過動畫中是閉著眼睛（？）。標題即是那一集中的其中一首良曲的歌名！最終回真的好溫馨，每次回味 A True, True Friend 這首歌都會感到有些鼻酸啊……友情即是魔法！好期待第四季啊！創作時的瓶頸是個人有點難擠進去、背景。雖然很難擠進去，但是大家的神情是我最滿意的（？）

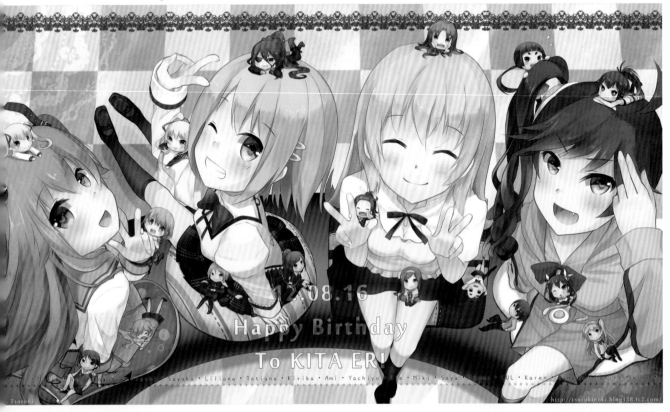

## 0816

聲優喜多村英梨小姐的生日賀圖。圖中21位角色都是由喜多村小姐配音。真的好喜歡喜多村小姐的聲音啊！尤其是《魔法少女小圓》沙耶香跟《龍與虎》亞美的聲線！！最大的瓶頸是背景、字體排版。最滿意的地方是沙耶香（？）

## Sweet
## Float Apartment

曾在同人場次販售的 GUMI 明信片的
其中一張（已完售）。這是在 NICO
上的其中一個 GUMI 的 PV，PV 名
稱就是圖中的日文，英文即是 Sweet
Float Apartment。這個 PV 的劇情
實在是太有趣、太令人印象深刻，所
以就畫下來了。創作時的瓶頸是把 9
個人的印象（？）塞進一張明信片不
太好排。最滿意的地方是字的排版、
整張圖的色調。

## 0626

GUMI 的誕生紀念賀圖。想畫出「將
歌聲傳達給你」的心情，構圖就變成
這樣了。創作時的瓶頸是護目鏡的上
色。最滿意的地方是背景跟字的排版。

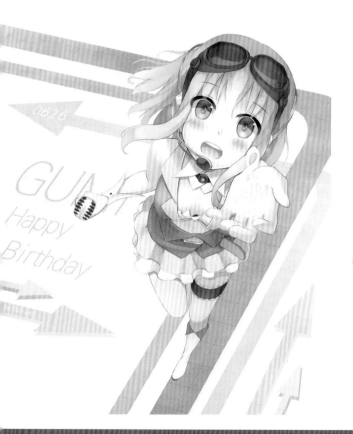

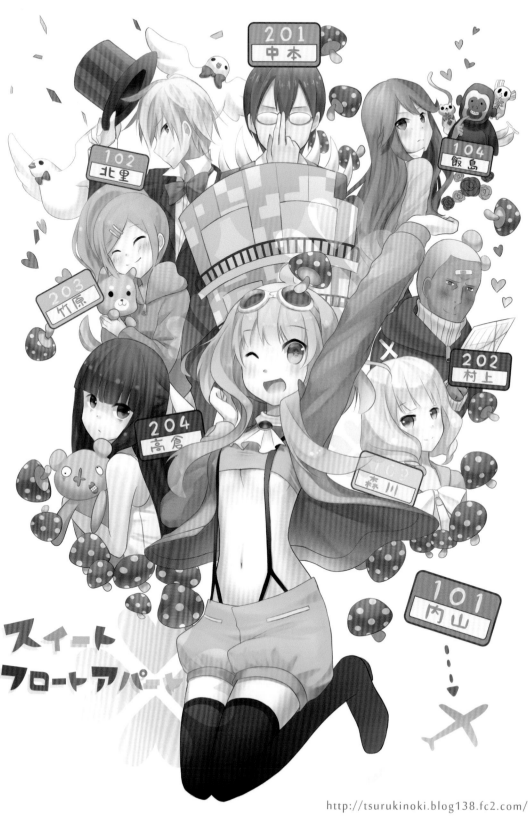

http://tsurukinoki.blog138.fc2.com/

# CMAZ **ARTIST** PROFILE

# 開2

畢業 / 就讀學校：
楊梅高中

個人網頁：
blog.yam.com/vix6wia

曾參與的社團：
漫研社

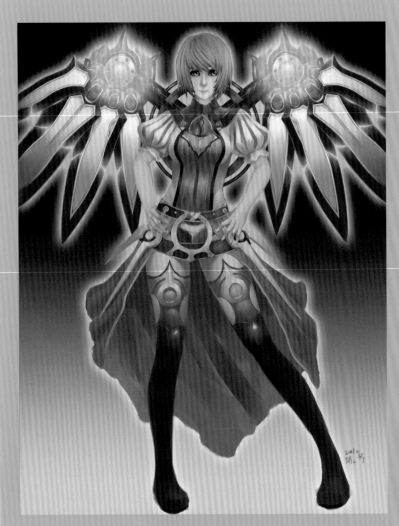

## ▶ 繪圖經歷

啟蒙的開始：
一開始只有塗鴉，但看了 GTO 後就很喜歡畫人，之後看了電影以及網路上喜歡的精緻人物插圖（啟發），便開始想追逐繪師們的腳步以及想把腦內的想像畫出來；語言有國界，圖像無國界。

學習的過程：
去補習班學電腦繪圖，不停的問＋熟悉工具。

未來的展望：
要變更強＋畫出更好的作品＋上軌道。

## 古代種族姬

畫這張圖的時候，最初只是單單一個女性短髮，但總覺得背景很空，就嘗試看看，塗了一個翅膀的造型，後來慢慢進化，就變成現在的機械翼；然後用較合理的構造去揣摩他運行方式（背後的鋼圖）。故事背景是古代的魔法種族。，有一定位階的人才能裝魔法翼。創作時最大的煩惱是短裙和短褲／皮革三角褲抉擇。最滿意的地方是翅膀（機械翼

# 闇天使

網路遊戲人物，當時很喜歡她，就把她畫出來。創作時的瓶頸是服裝很複雜，花了好長一段時間。最滿意的地方用色和特效。

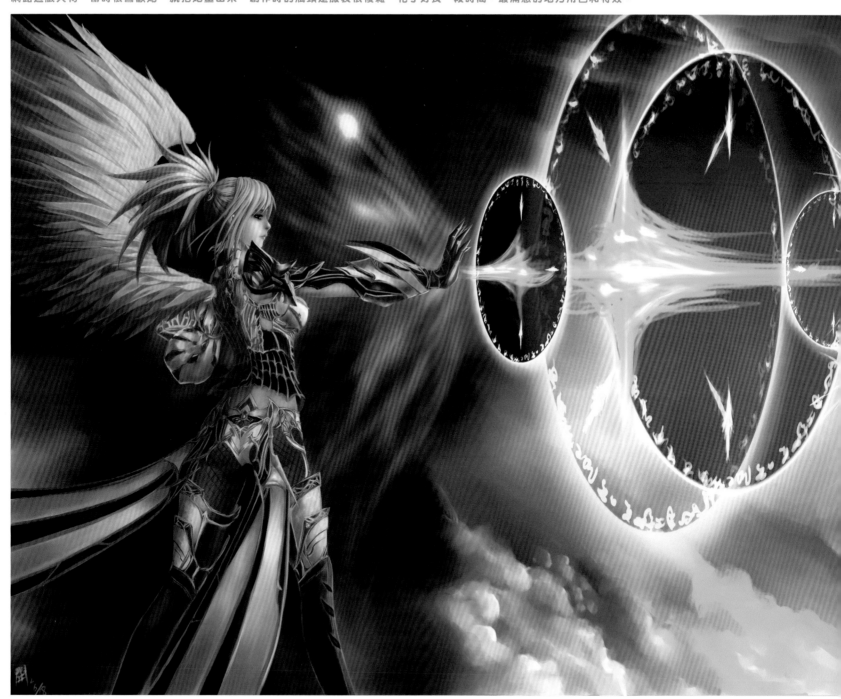

## 黑潔

舊人物重新畫，這次應該是第 5 次畫她，自己筆下心愛的人物要好好的畫。創作時胸甲、皮甲造型決定的問題困擾我很久。最滿意的地方是頭髮和臉。

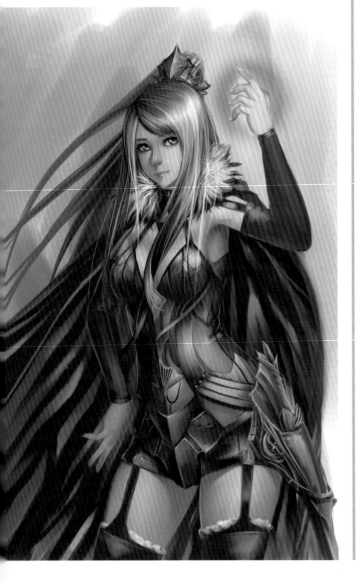

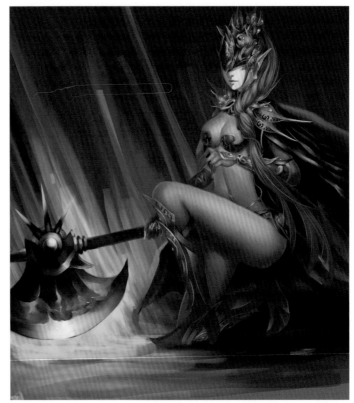

## 華顏無道

當時僅僅畫草圖，本來沒有自信能畫完（頭盔很複雜），後來能完成感覺很棒，能畫布袋戲人物－華顏無道是我的榮幸！而且我想幫她平反～雖然她很早退場，但她風格和容貌是非常突出的。創作最大的困難是頭盔很多細節。最滿意的地方是身材～～～～（非常好

## 煉獄之門

嘗試灰階上色＋想畫大一點的場景，左邊的吸血鬼和右邊的惡魔都是另開畫布畫好的，最後再併入主圖（兩者都是舊人物重新詮釋）因為嘗試灰階上色很不拿手。最滿意的地方是再度加深後更有煉獄的感覺。

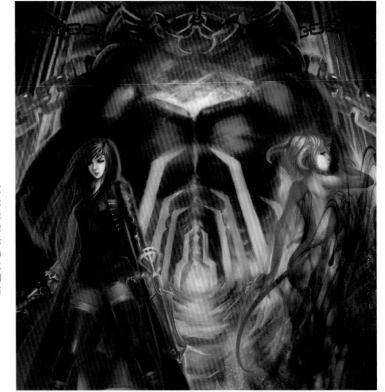

## 金龍破雲

當時有個颱風要襲台,也想重畫當年年初的人物金龍娘(靜態),所以這次就讓她動態一點斬破颱風的厚雲。(PS:厚雲也代表了一些煩惱,期望破除。)創作時的瓶頸是構圖場景,想要開闊的感覺。最滿意的地方是整體的氣勢。

## 鍊金術師

當時想畫陰森的魔女(PS:別名為紅鏡魔女,後面是漂浮的鏡子)。創作時的瓶頸為服裝構想(想很久)。因為想很久,所以最滿意的地方是服裝的設定。

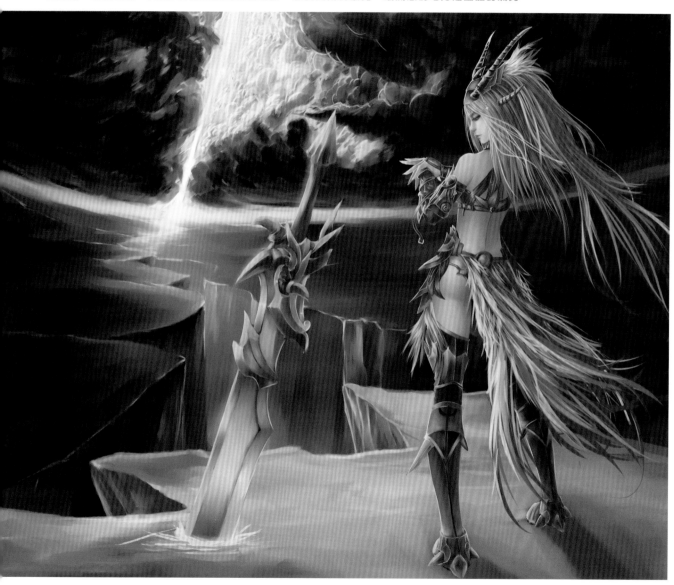

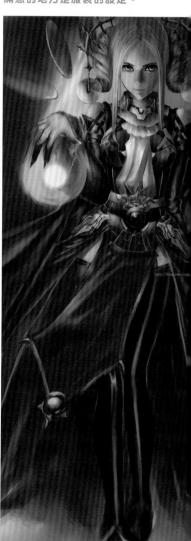

## 銀龍娘

金龍的妹妹，加上是水龍年，所以符合一下水氣的設定，銀龍娘掌管水氣。創作時的瓶頸是水神殿的造型。最滿意的地方是銀龍娘夢幻的感覺。

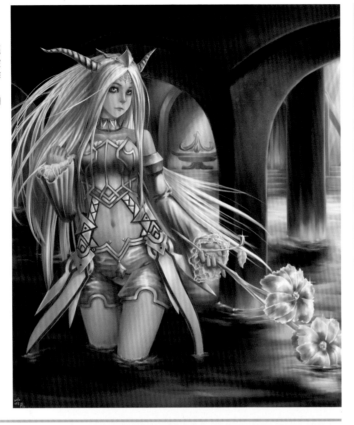

## 龍娘

巴哈 16 年賀圖，前三年有畫龍娘，這年當然也要應景，讓她進化。最大的困難是前期色調和主題不符，後來有修正了。最喜歡的地方是盔甲造型滿有質感和身體厚度。

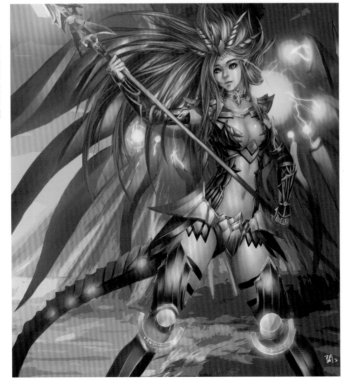

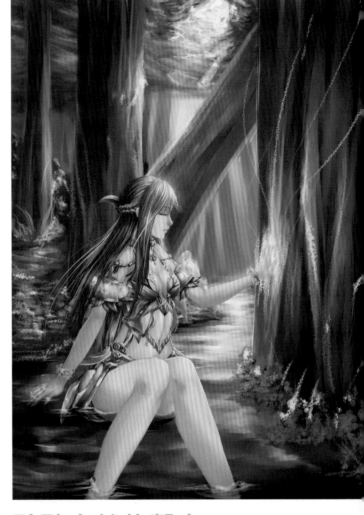

## 聆聽自然的聲音

朋友的生日賀圖；圖中意象如標題那樣，接觸自然，並聽見自然的聲音，體驗豐富的生命力。創作期間最大的瓶頸是頭髮一開始不知道該如何詮釋。整張圖最滿意的地方是頭髮的光澤和臉。

## 妖精姐妹

早期創造的人物，想重新詮釋，這次多加了姐姐，妹妹則是讓
她有淘氣的感覺（想抓螢火蟲）。瓶頸是服裝的設定，不知道
該裸露大膽只用頭髮蓋，還是單調的樹葉衣服。整張最喜歡的
地方是前景光線草氣氛還有人物光影。

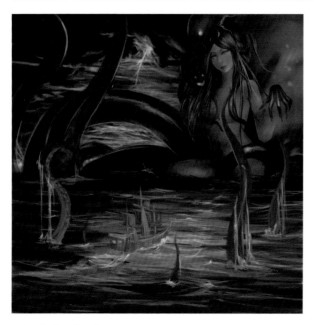

## 海神女妖

想畫裸露一點＋觸手的人物，後來覺得海神女妖最合適（神
鬼奇航），副主題是船難。創作時的瓶頸是剛開始膚色很黃，
改色改得很麻煩。最滿意的地方是恐怖的暴風雨感覺。

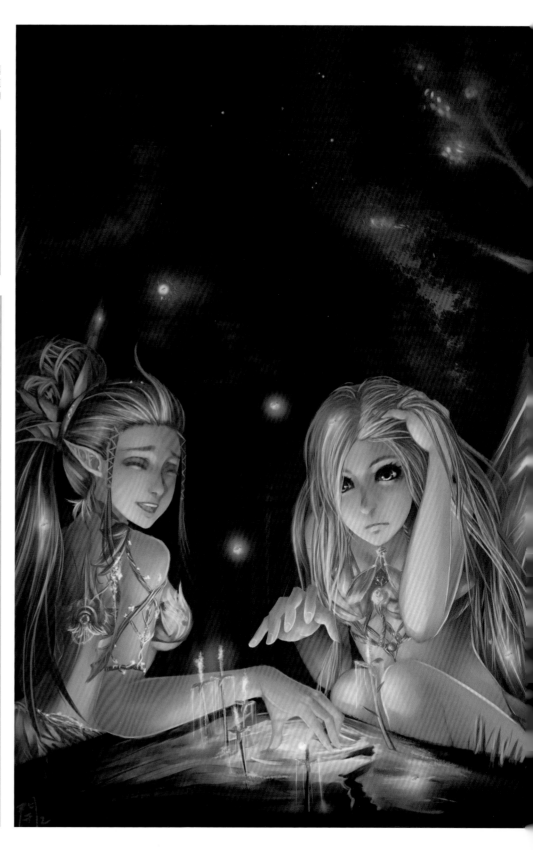

## CMAZ **ARTIST** PROFILE

九十i 90i

畢業／就讀學校：
中國科技大學
個人網頁：
http://90idream.blog.fc2.com/
PIXIV：
http://www.pixiv.net/member.php?id=2264004
噗浪：
http://www.plurk.com/90i

### 繪圖經歷

啟蒙的開始：
看到伊東雜音的作品，心想希望我也能畫出這樣的圖。
學習的過程：
觀看各種繪師的作品與畫冊，思考他們是如何畫出這樣的結果，慢慢摸索技巧。
未來的展望：
希望能從事與繪畫相關的工作。

### 其他資訊

曾出過的刊物：
東方紅霧夢、東方妖櫻夢、東方萃緣夢。

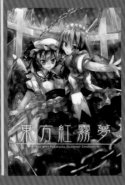 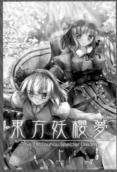 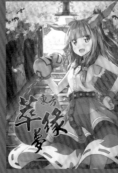

### 近期狀況

最近在忙／玩／看：
一邊趕稿一邊念書的充實(?)生活

### 近期規劃

最近想要畫／玩／看：
下一本新刊預定出福音戰士的本子，之後也想挑戰原創本。

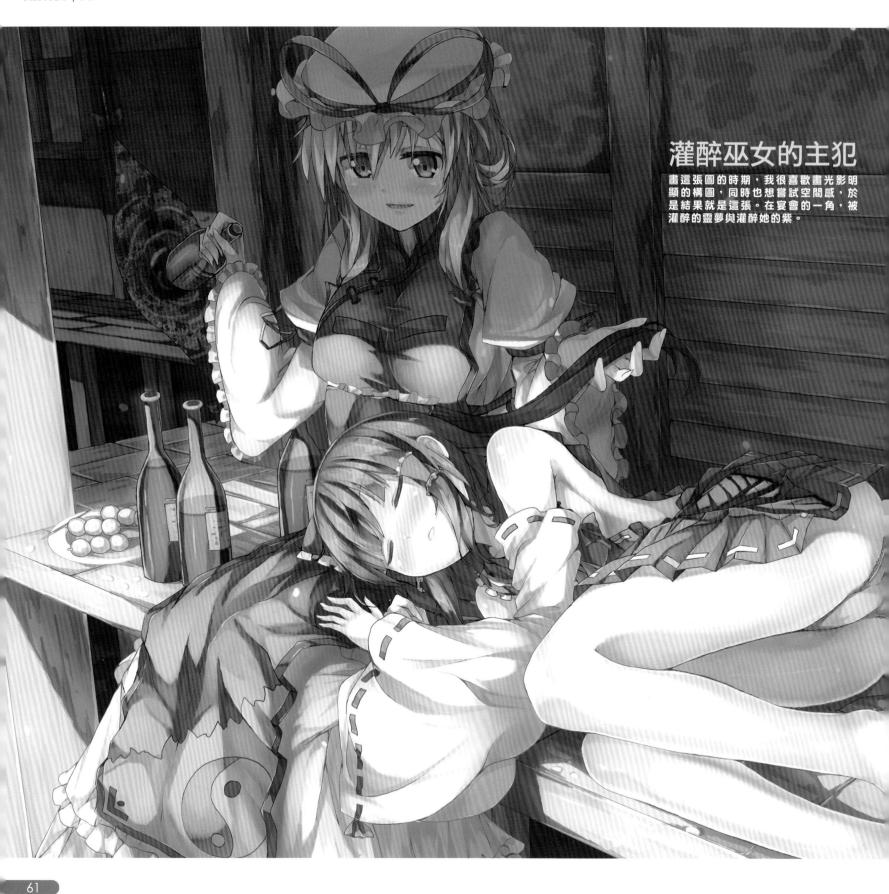

灌醉巫女的主犯

畫這張圖的時期，我很喜歡畫光影明顯的構圖，同時也想嘗試空間感，於是結果就是這張。在宴會的一角，被灌醉的靈夢與灌醉她的紫。

## 悠久的人們

這張是目前我的 P 站裡書籤最多的一張，也是畫最久
的一張。一張圖中融合了三種背景與三個不同的角色
的風情，畫完很有成就感。

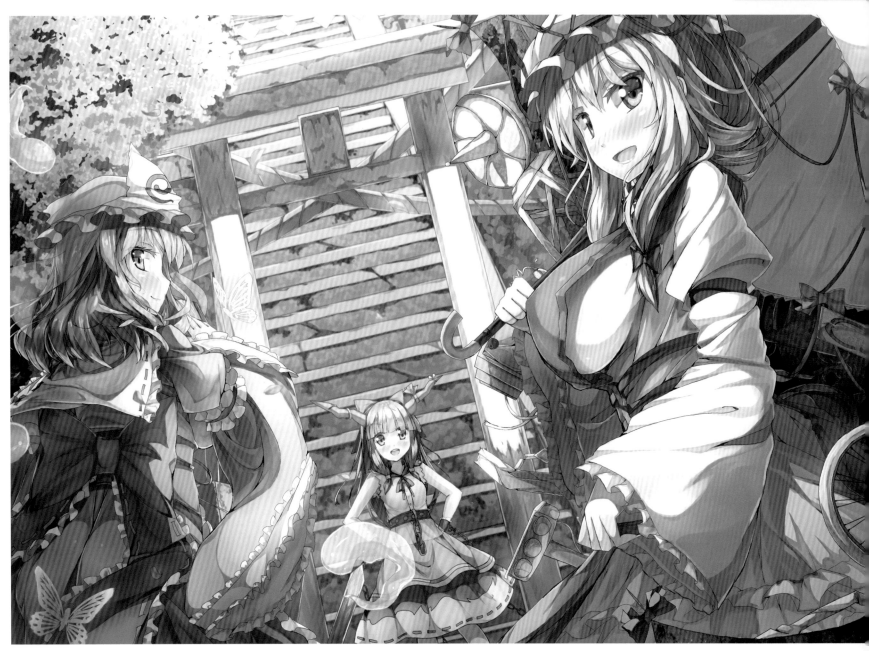

## 喝醉的大圖書館

東方的角色中最喜歡的就是帕秋莉,於是在當時就決定用這張做為上色的一個新起點,開始嘗試使用與先前不同的上色手法。

## 東方萃緣夢

這張是我的線稿部分的一個新的起點,從手繪線稿改為電繪線稿。雖然因為還不是很順手所以作業時間變長,不過出來的成果比手繪好很多。

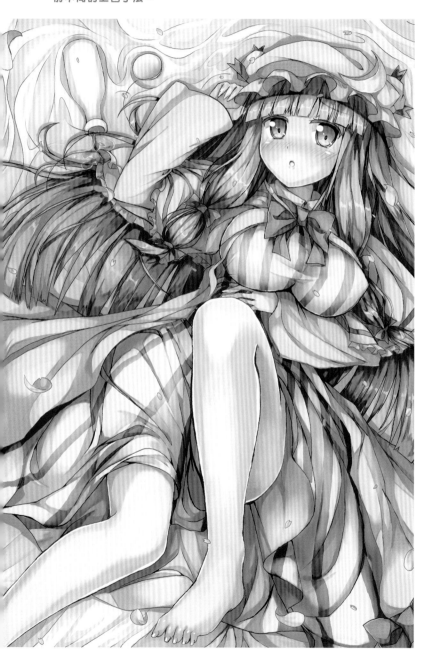

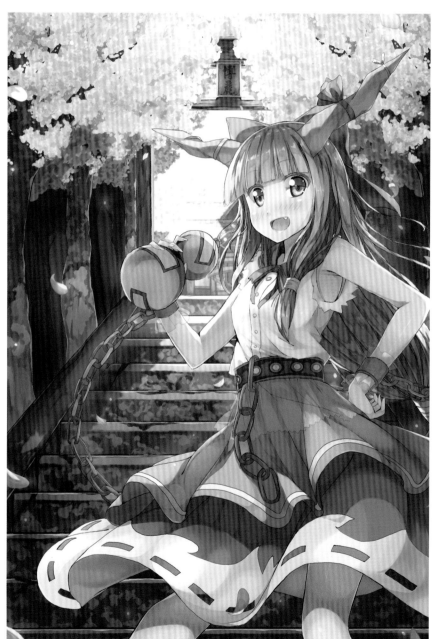

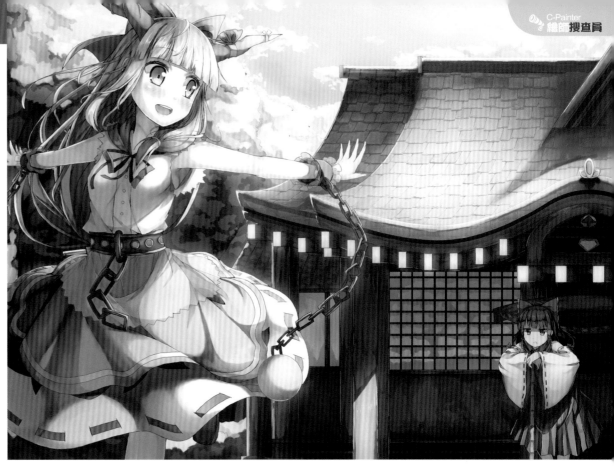

## 後續的故事

因為這張圖讓我深刻了解電腦螢幕的成果與實際印刷成品的差距有多麼的大，原檔印出來神社與樹林根本是一片漆黑，調整過後才比較好。畫的過程中我都不知道自己的重點到底是畫美少女還是畫背景了 w

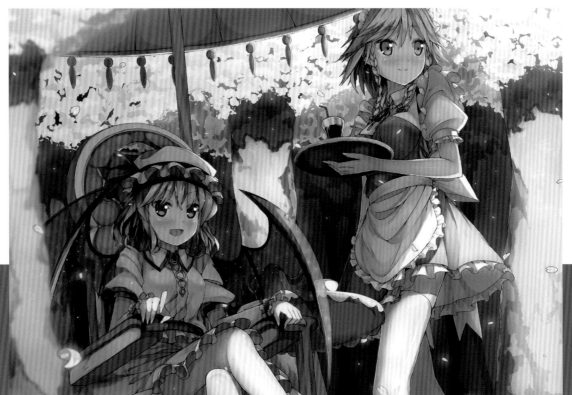

## 紅魔的雅趣

不只一名角色的構圖，我覺得要煩惱的除了位置分配之外另一個就是身高呢。在畫的過程中一直調整，讓蕾米的佔位不會太小但又不能看起來比咲夜大 w

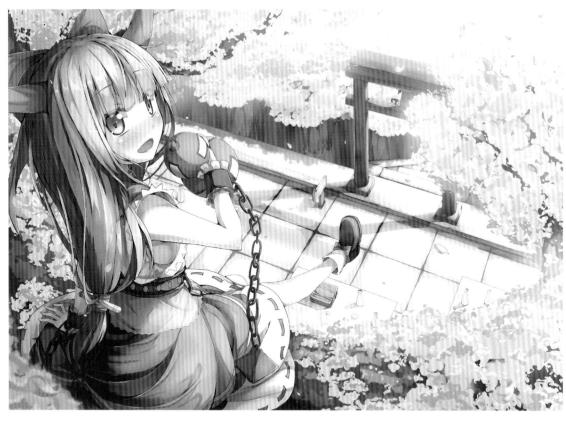

## 櫻之宴

大頭萃香～又是一張想挑戰空間感的作品，也試著在構圖上作導引讀者視線的效果。滿滿的櫻花畫完不知該說很滿足還是很累就是了w

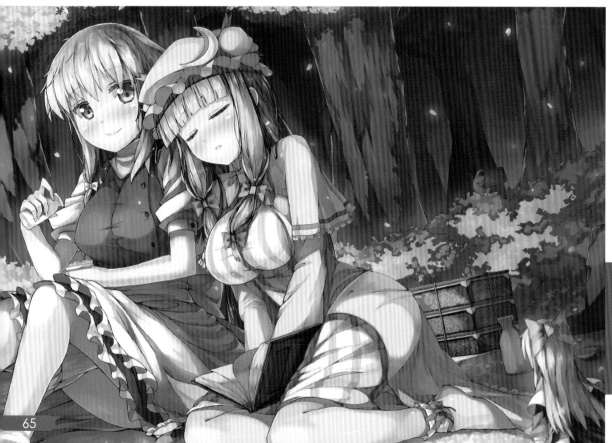

## 暴風雨前的寧靜

帕秋莉的巨乳是重點（認真）。這張在故事性方面是跟本子《東方萃緣夢》裡的另一張魔理沙與愛麗絲的圖是相互乎應的，試著讓圖隱藏一點趣味性。

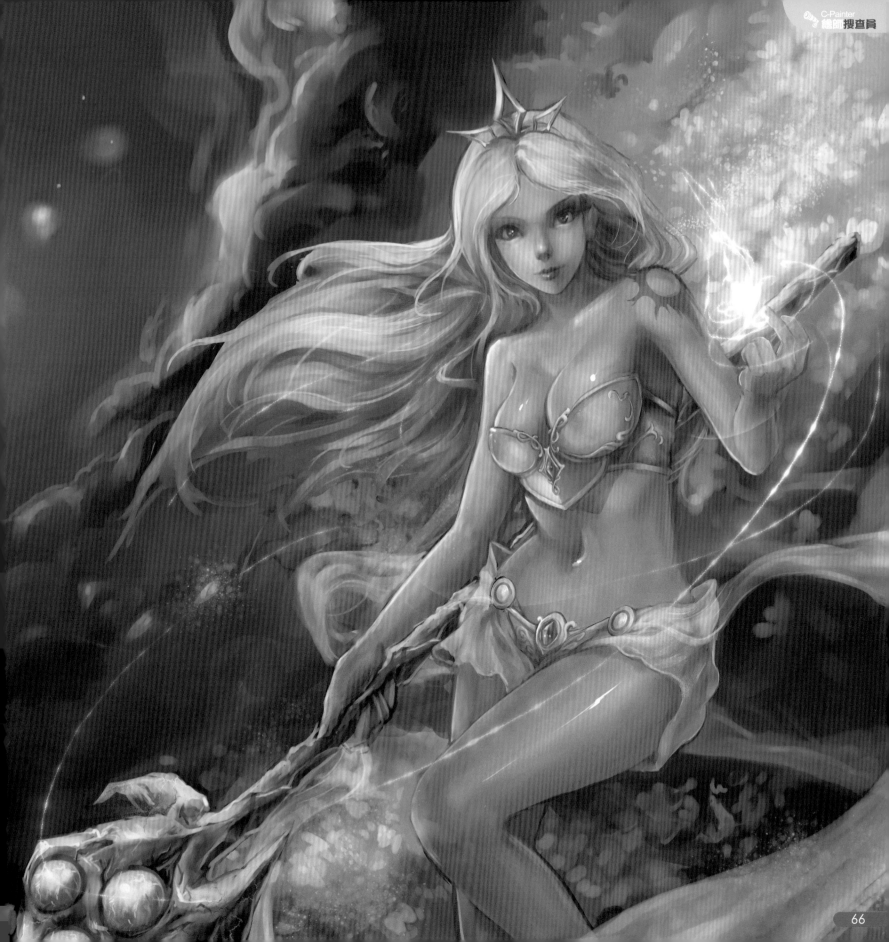

CMAZ
**ARTIST**
PROFILE

葉 foliage

畢業／就讀學校：
高鳳數位內容學院

個人網頁：
www.facebook.com/
ArtworkOfFoliage

其他（巴哈畫廊）：
http://home.gamer.
com.tw/creation.
php?owner=t103100

▶ 繪圖經歷

啟蒙的開始：
在國中的時候親戚知道我對電腦繪圖有興趣，所以送了我一塊數繪版
（那塊數繪版用到現在已經快 10 年了吧）。然後後來就很順利的進入
了跟美術相關的高職和技術學院，到現在也順利的進入了業界，真的
超感謝上天的！！！！

未來的展望：
恩…當然還是增強自己的實力為主啦。

珍娜
想說練習畫人體，然後一時興起外加那時
候有靈感就加入了背景，沒想到我後續幾
個月的背景修羅之旅就此展開＠＿＠。修
最多的就是我最滿意的地方－背景。

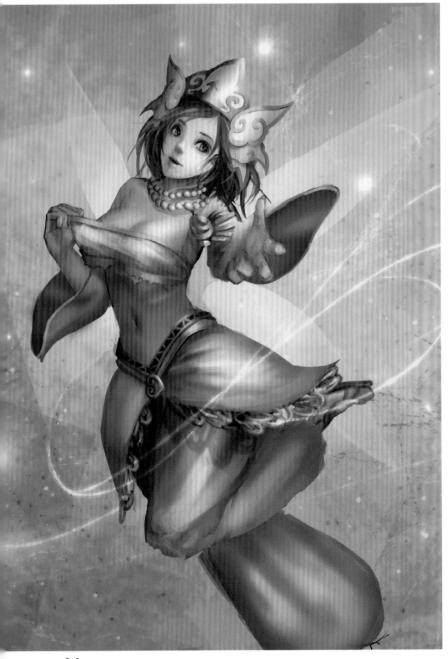

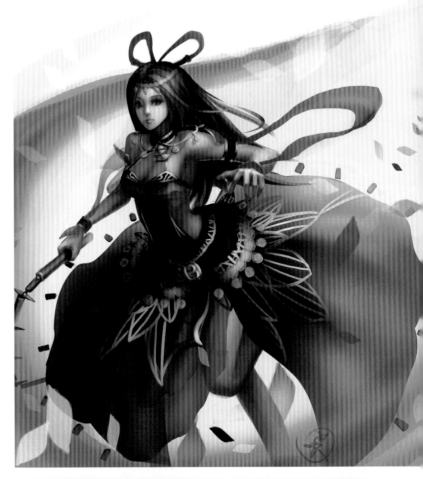

# 三藏

這張的原本只是練習一下手感而畫的草圖,後來一時興起把她畫
完了・・・(翅膀也是一時興起加入的)

# 貂蟬

其實我已經忘記了創作這張的原因了(被毆),
應該還是在練習而已吧!!

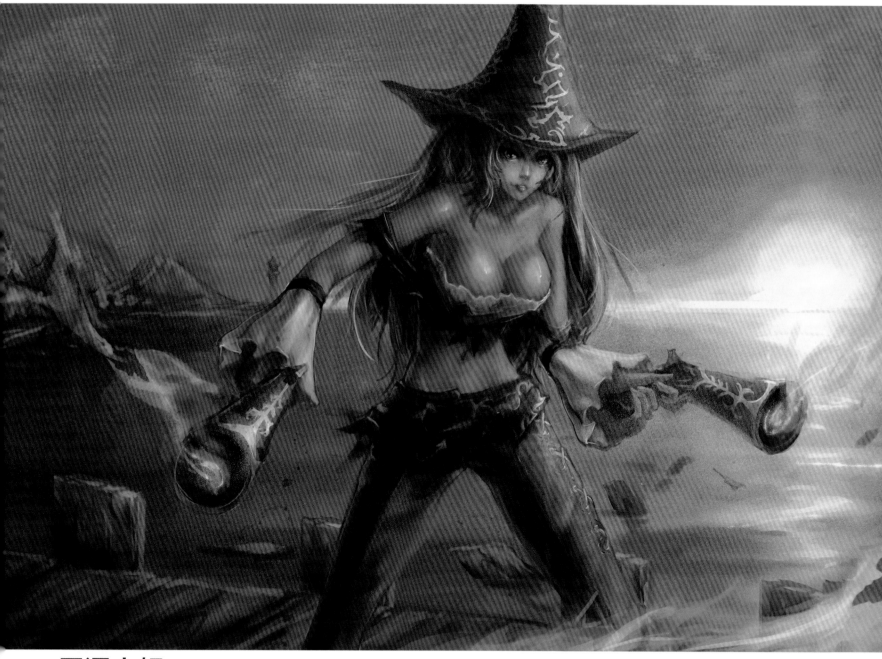

# 厄運小姐

當兵時的產物，這張真的很難畫！！！我覺得背景超難畫的，因為這張算是第二次練習背景，整個超苦惱。最滿意的地方是我畫出了非常巨大的邪惡（啥鬼

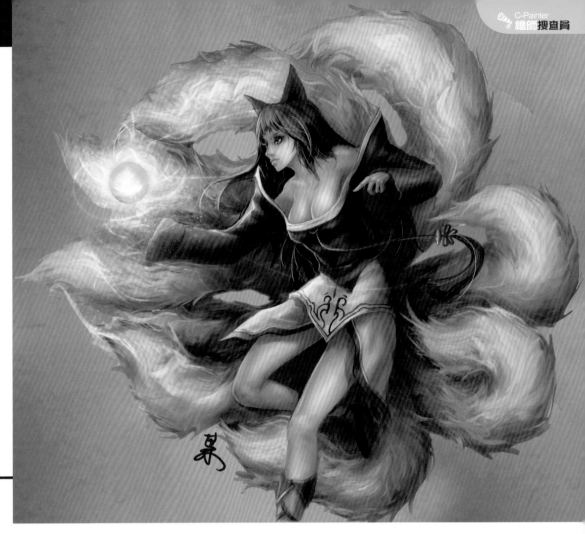

# 阿璃

是在當兵那時候畫的,每次放假都會畫一張圖,因為
怕太久沒動筆畫技退步Q_Q。創作時的瓶頸是尾巴!
尾巴好多,毛好多,畫的好煩=皿=。雖然尾巴很難
畫,但是畫出來之後很有成就感,因此我當時超滿意
這張的XDDD

# 霹靂的人族角色

當時為了慶祝PILI上市而畫的圖,也
是順便練習時下動作。

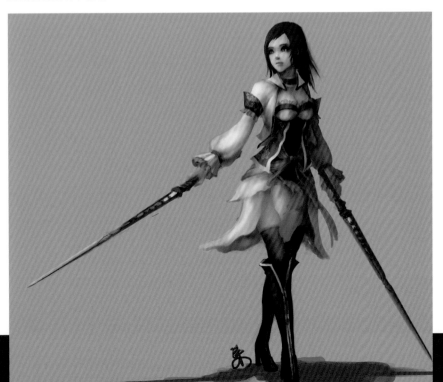

# 雷紋

最近幾年很瘋英雄聯盟，雖然都被電得很慘，所以常常就會拿自己喜歡的角色來二創，這張其實是在練習透視和整體氣氛 XDD。創作時的瓶頸是背景。最滿意的地方是刀子打擊地面的那部分。

# 波比

LOL 官方送了每個玩家一個甜點精靈波比的 SKIN，那時候我的玩遊戲時對手有人用波比，然後我在讀取畫面的看到波比原畫時被嚇壞了 !!! 所以決定自己畫一張，然後把官方的原畫換掉 =_=+。創作時的瓶頸是背景，雖然畫這張的時候背景已經有練習好幾次，可是還是感覺很陌生。最滿意的地方是波比的頭，自己覺得頭部的色彩表現很棒～

## 雙蝶

創作的原因是被凜凜蝶和雙熾這組合萌到了。創作時的瓶頸是雙熾尾巴太多條不太好排…。最滿意的地方是喜歡這種整體色調。

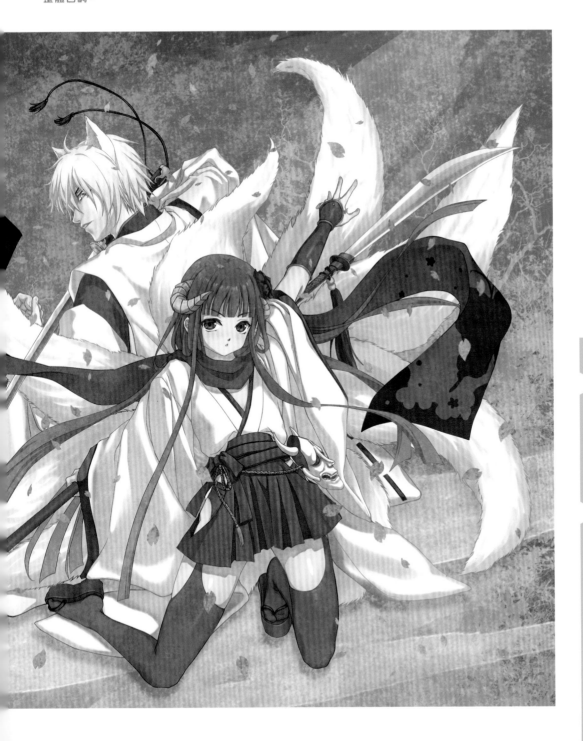

CMAZ
**ARTIST**
PROFILE

鳴晴 CLARA

畢業／就讀學校：
復興商工
個人網頁：
http://album.blog.yam.
com/spellhowler

### 繪圖經歷

啟蒙的開始：
想畫漂亮的小公主。
學習的過程：
一直畫。
未來的展望：
身體健康能繼續畫圖。

### 其他資訊

曾出過的刊物：

Leader 赤黑本
（黑子的籃球）

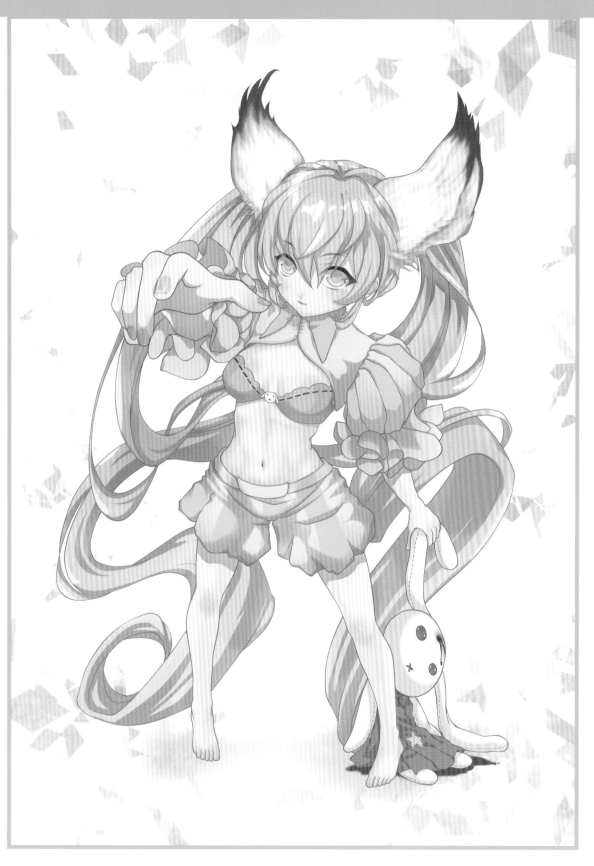

## 狐 & 兔

想測試很淡的上色，因為不擅長很淡的
上色法，因此顏色調很久。最滿意的地
方是兔子布偶。

## 墨蓮

想畫忍者型的長髮馬尾男性。瓶頸是創作時依直覺得動作很彆扭但是改不好。整張作品最滿意的地方是發光的眼睛。

## 柴刀富江

老是被分屍的富江偶爾也要逆襲一下，當然要拿當時因為寒蟬鳴泣之時而正紅的柴刀。創作時的瓶頸是在思考斷肢的膚色不知道該畫死屍色還是正常色好，最後決定正常膚色。最滿意的地方是柴刀。

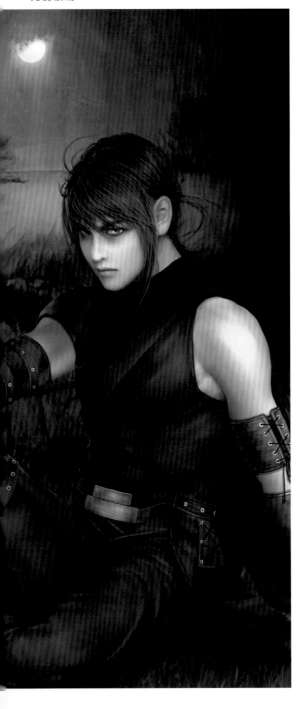

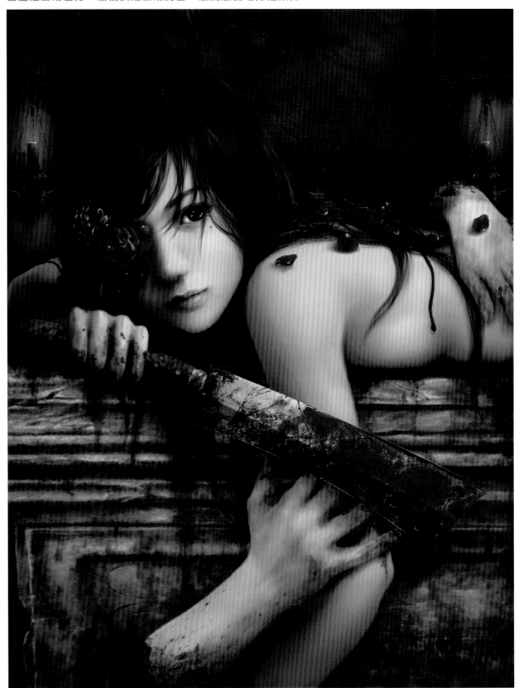

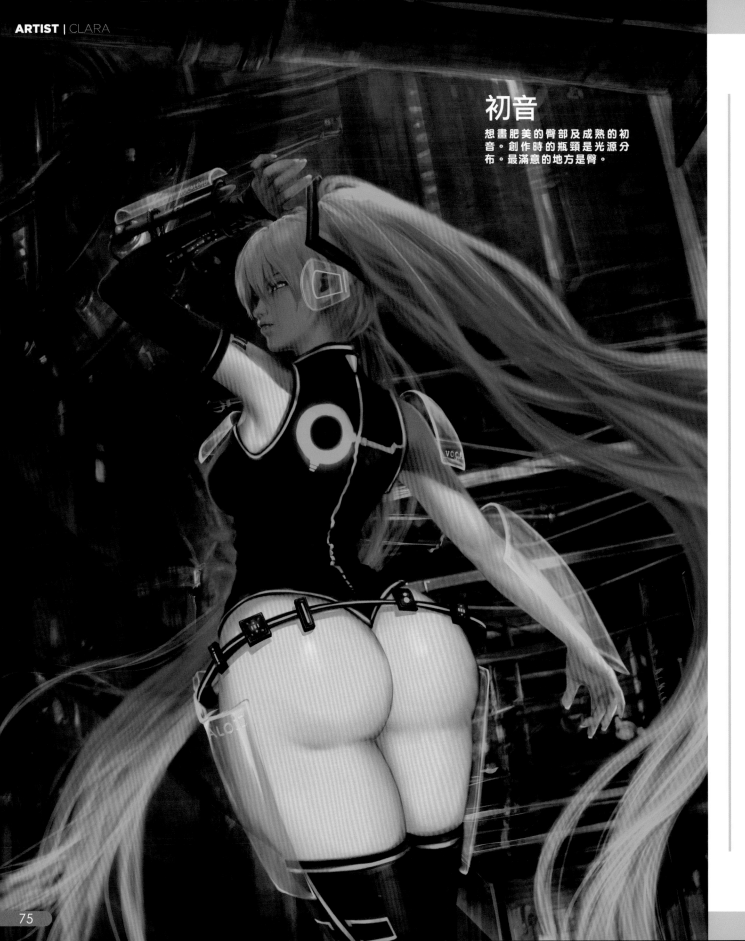

# 初音

想畫肥美的臀部及成熟的初
音。創作時的瓶頸是光源分
布。最滿意的地方是臀。

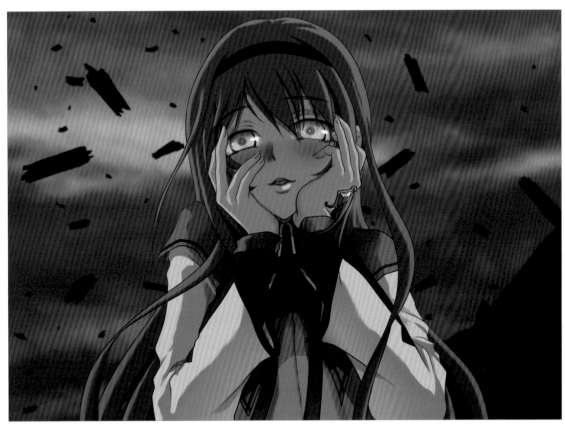

## 曉美日記

那時正流行恍惚のヤンデレポーズ的時候，覺得焰一定也要來一下。

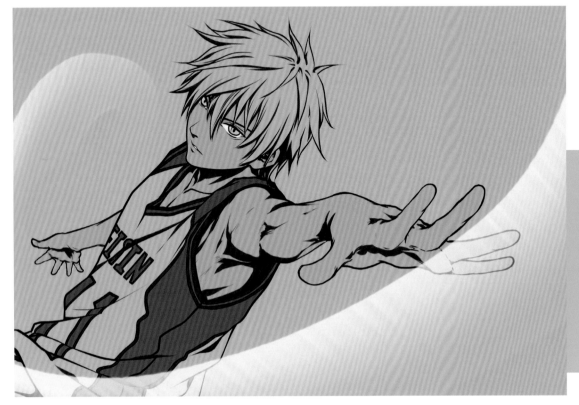

## 黑子

想看黑子眼神凌厲的模樣，創作覺得怎麼畫都不像黑子。第一次覺得這樣上色很有趣，因此很滿意的。

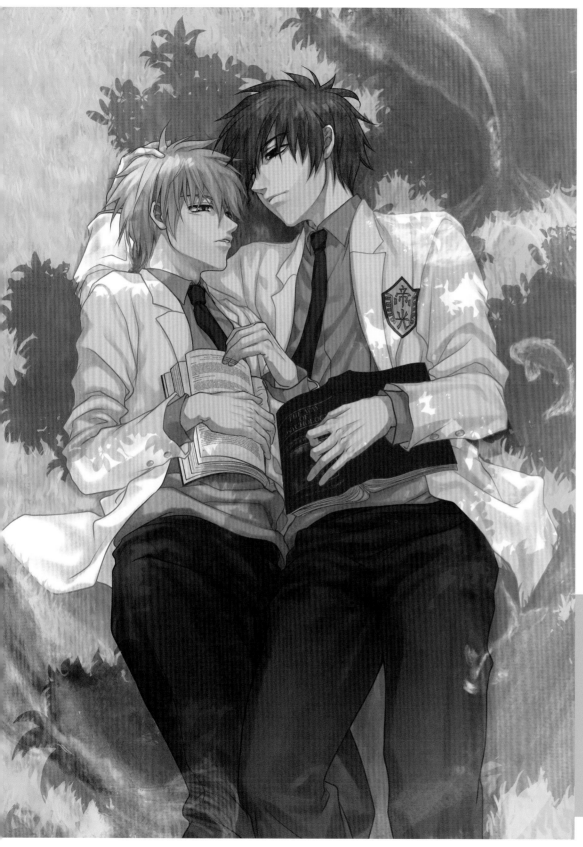

## 赤司 & 黑子

想看兩人友好的一起在樹下看書的模樣。創作
時的瓶頸是時間來不及。最滿意的地方是兩個
人一起出現。

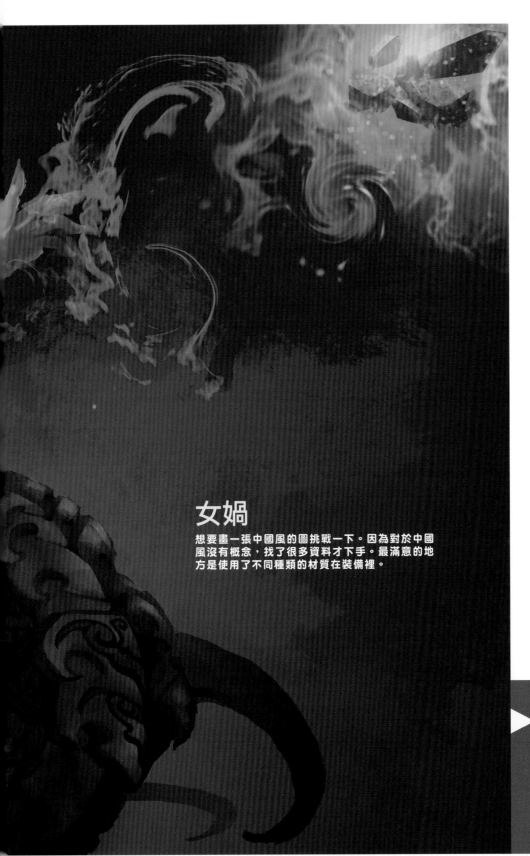

## 女媧

想要畫一張中國風的圖挑戰一下。因為對於中國風沒有概念，找了很多資料才下手。最滿意的地方是使用了不同種類的材質在裝備裡。

## CMAZ
### ARTIST
### PROFILE

# 骨盾

**畢業／就讀學校：**
銘傳大學

**個人網頁：**
https://www.facebook.
com/kafabest

**其他：**
http://kafabest.deviantart.
com/

**曾參與的社團：**
攝影社

## ▶ 繪圖經歷

**啟蒙的開始：**
看到 cg talk 圖超強。

**學習的過程：**
看 DA，cghub，pixiv 等網站的圖。

**未來的展望：**
研發高產量的方法。

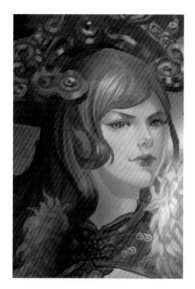

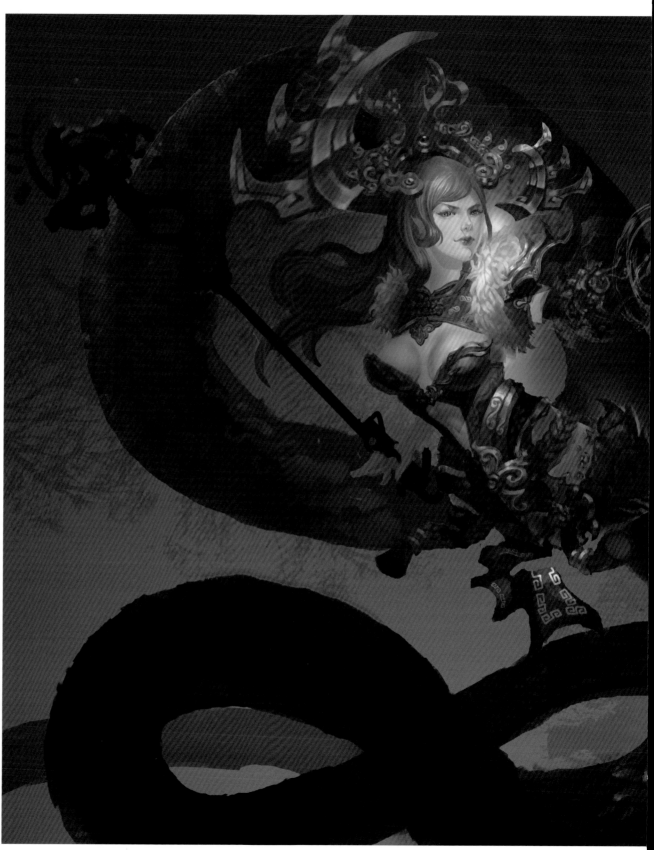

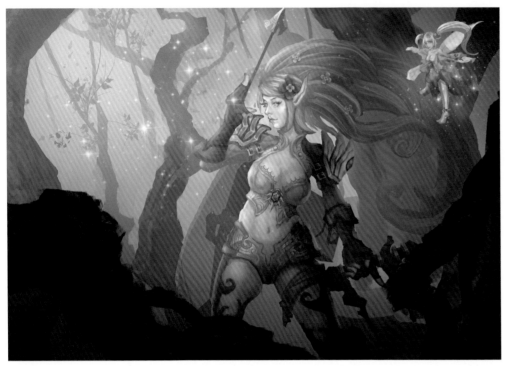

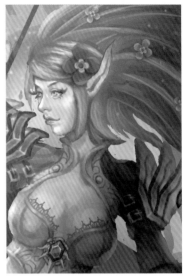

## 精靈

帶著小精靈的羅賓漢 (?) 創作時的瓶頸是沒畫過森林景，有很多需考慮的地方。最滿意的地方是沒穿衣服小精靈！

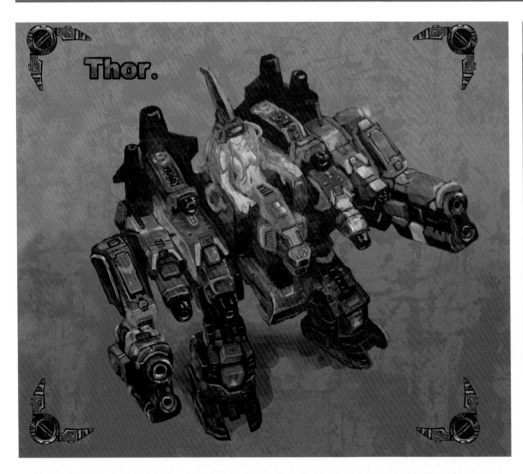

## 雷神

主因是喜歡星海爭霸 2 畫的 fan art。創作時的瓶頸是機械類型是很少研究的題材。最滿意的地方是雷神的操縱方式 (?)

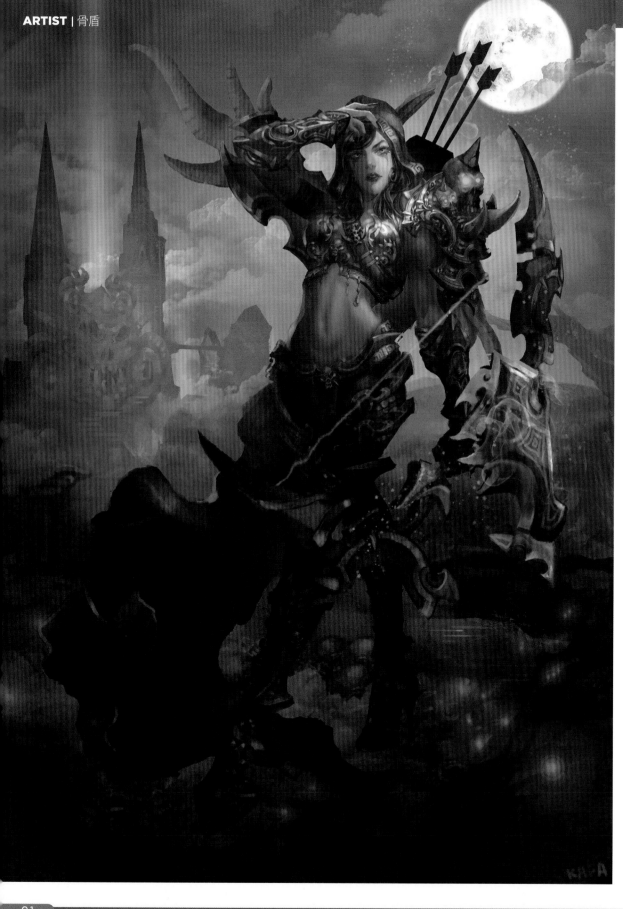

### 希瓦那斯 ←

山口山是兒時美好的回憶（誤）。創作時的瓶頸是在原始設定的希瓦那斯裝備上其實沒有細節，就要自己設計添加進去。第一次嘗試畫完整一點的背景，效果沒有很好卻學到最多。

### 陸戰隊 ↓

主因是喜歡星海爭霸 2 畫的 fan art。創作時的瓶頸是女生要畫重裝備不好表現。最滿意的地方是畫著畫著有美漫的感覺。

# 鳥族戰士

一開始只是想畫翅膀所以找一個有翅膀的題材，創作時的瓶頸：羽毛的排列畫不好就很亂。其實最滿意的地方是雲（笑）

# 騎士

西洋棋的騎士擬人。創作時的瓶頸是重裝備的時候人物容易肥短，要一邊畫一邊調整才能達到比較好的效果。算是唯一畫過的男性角色，雖然也沒露到臉，但是很滿意 wwwww

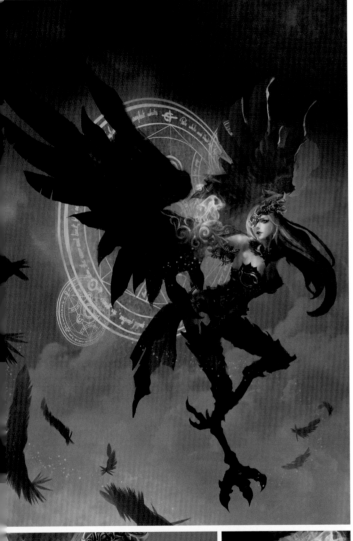

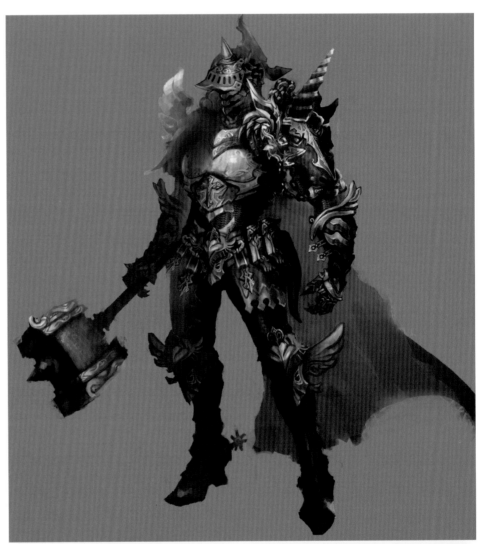

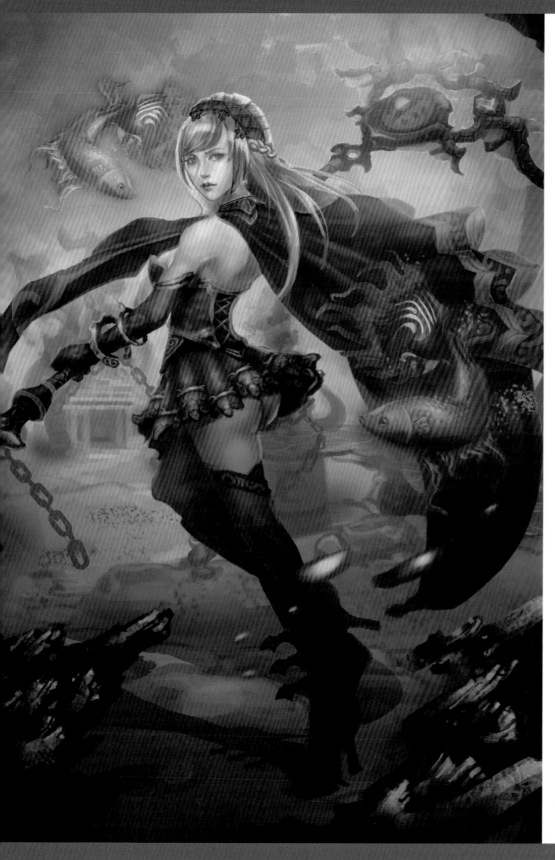

## 火法師 ←

想畫火系召喚師。創作時的瓶頸是本來想把火龍元素融入衣服，卻抓不到技巧。最滿意的地方是兩隻火焰魚！

## 風族之女 ↓

想要畫一個族長的女兒，順便研究五官的細節。創作時的瓶頸是髮飾的設計跟短髮不好搭配。最滿意的地方是整體面部顏色的控制。

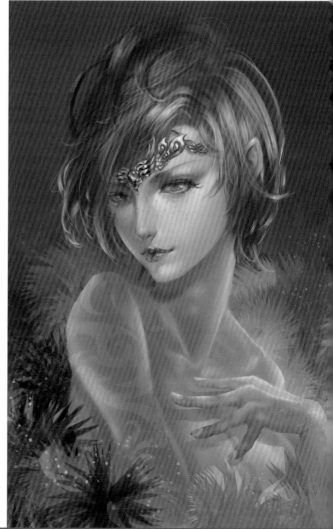

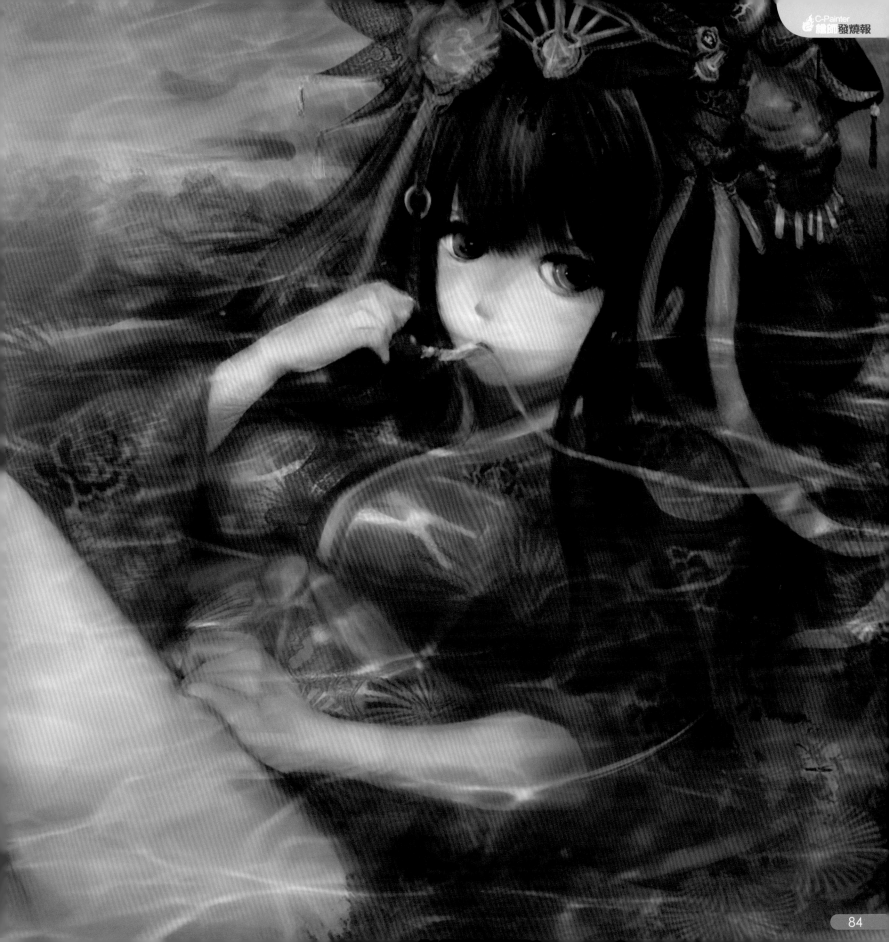

# CMAZ
# **ARTIST**
# PROFILE

# 張小波

PIXIV：
http://www.pixiv.net/
member.php?id=2362674

巴哈姆特：
http://home.gamer.
com.tw/homeindex.
php?owner=a125987992

FB：
http://www.facebook.com/
a125987992#!/a125987992

▶ **更 新 資 訊**

近期狀況：
準備製作 ff22 刊物及小物品喔!! 有興趣的
可以去 fb 看看 http://www.facebook.com/
a125987992#!/a12598799

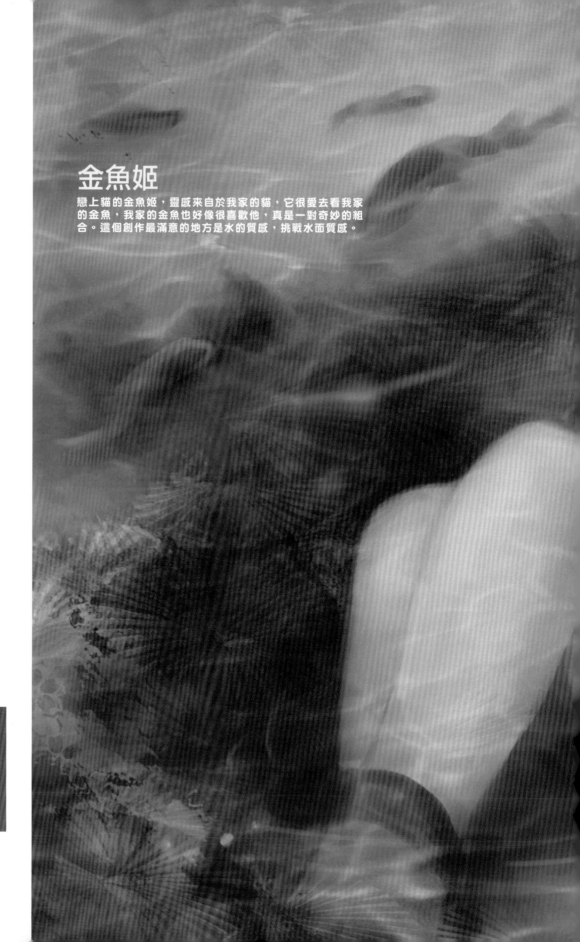

## 金魚姬

戀上貓的金魚姬，靈感來自於我家的貓，它很愛去看我家
的金魚，我家的金魚也好像很喜歡他，真是一對奇妙的組
合。這個創作最滿意的地方是水的質感，挑戰水面質感。

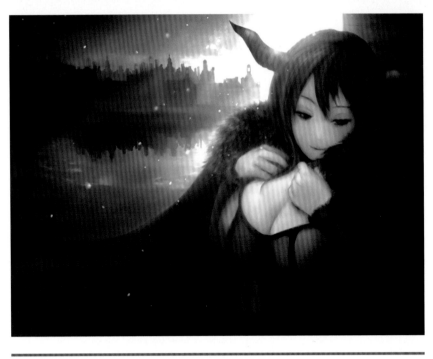

## 魔王樣

身為勇者，當然要來討伐一下可惡的魔王腰 ╲ □ ╱，這樣的魔王實在是太犯規了。這張主要是在練習光影的作品 最滿意的地方是胸部 >///<

## Miku 花落

第一次挑戰初音 也一直在嘗試新的可能性。這是最近研究的新畫法，最大的難度是要如何適當的運用材質而不失質感，製作材質也是一大挑戰！最滿意的地方是氛圍。

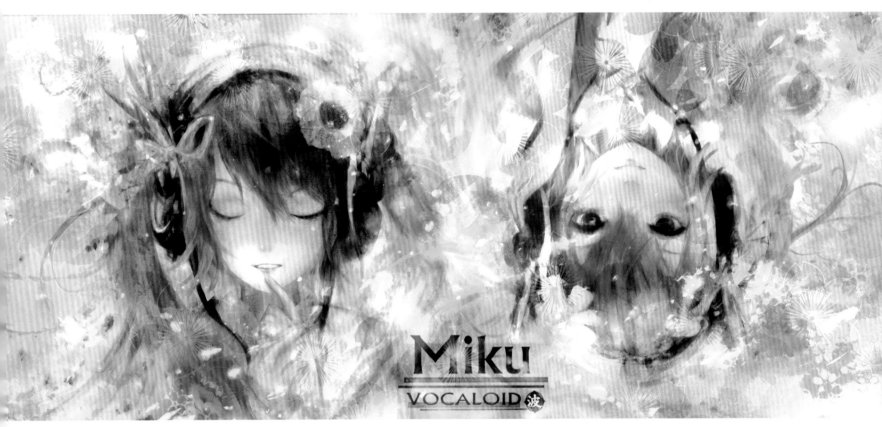

Miku
VOCALOID 波

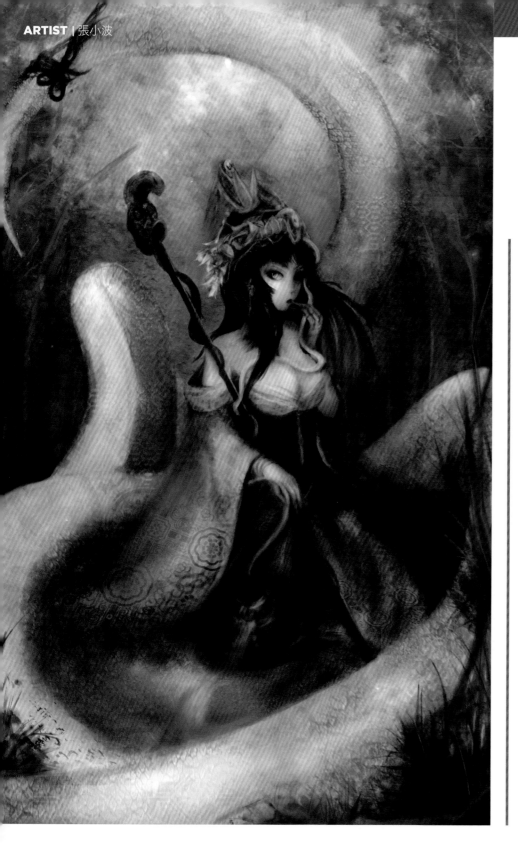

## 白蛇姬

2013 白蛇賀圖，練習了許多材質搭配，最滿意的地方是衣服～

## Miku 奉獻

OPEN～～我將獻祭給主人你，同樣是初音一系列作品。這是最近研究的新畫法，最大的難度是要如何適當的運用材質而不失質感，製作材質也是一大挑戰！最滿意的地方是氛圍。

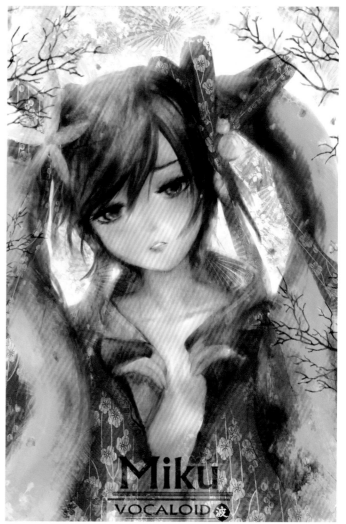

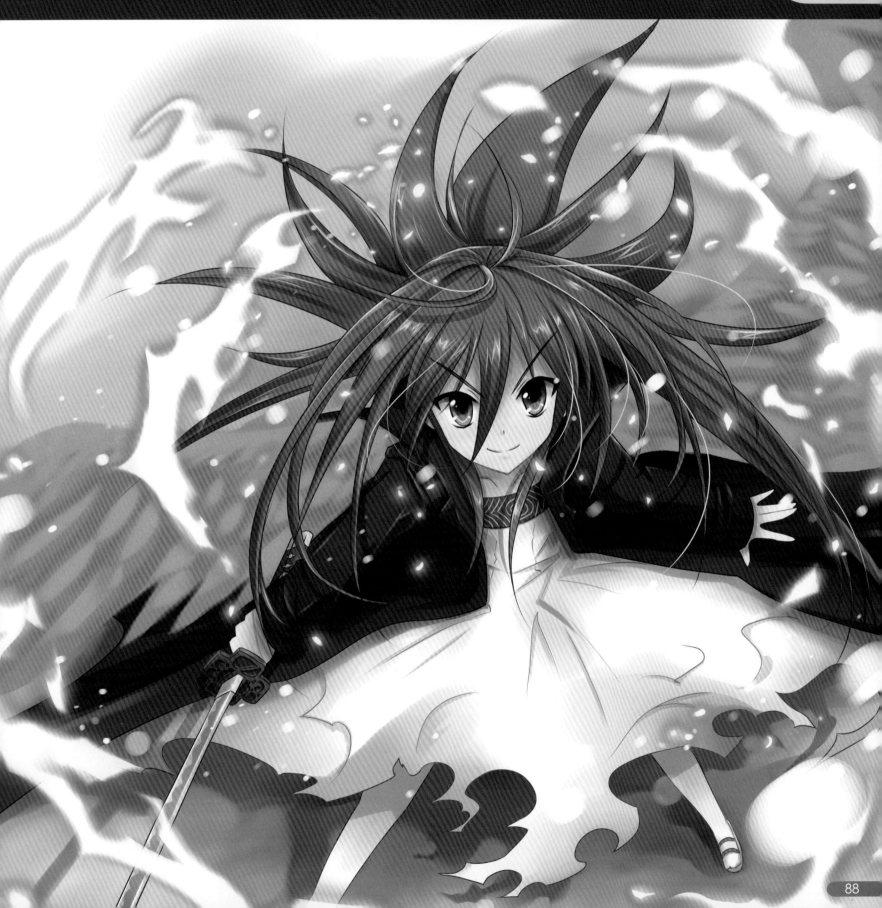

CMAZ
**ARTIST**
PROFILE

九夜貓
NnCat

個人網頁：
http://blog.yam.com/
logia

搜尋關鍵字：
飛雪吹櫻

## 飛翔

繪師的禁忌之一就是"只會畫同一個角度"。
故這此作品特別挑戰由上而下的俯視繪法，將
主角下定決心飛向未來的勇氣畫出來。

▶ **更 新 資 訊**

近期狀況與規劃：

自登入國軍 online 以來，已經 4 個多月了，讓我聯想到最近迷上的刀劍神域，
一但登入後，沒有全破前無法登出。不過這個遊戲的破關條件是熬過 11 個
月就是了。近期在當兵閒暇之餘就是計畫 FF22 的刀劍神域本，並把握休假
的時間繪製。期待能在今年夏天跟大家見面，請大家拭目以待嚕（＾ω＾）

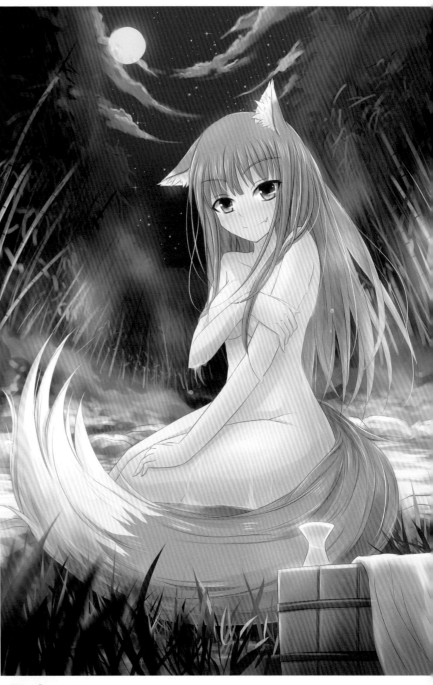

# 意象

我習慣在構圖前參考一些知名插畫家的作品，其中讓我印象深刻的作品就是某款日本戀愛遊戲的跨頁宣傳插畫，那靈活運用斜置人物特寫所造成的空間感真的很棒。這邊也小小的嘗試一下這類型的構圖。

# 溫泉

在狼辛的故事中有一段泡溫泉的情節，我一直就想畫畫看溫泉的場景，剛好藉此機會以最愛的赫蘿為女主角，繪出的回眸一笑意像。

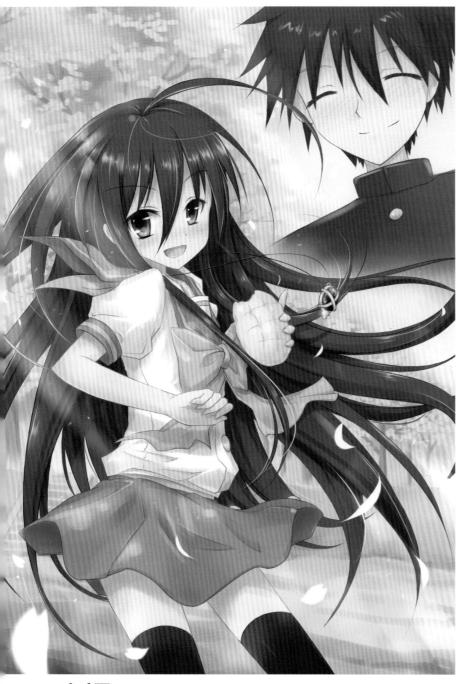 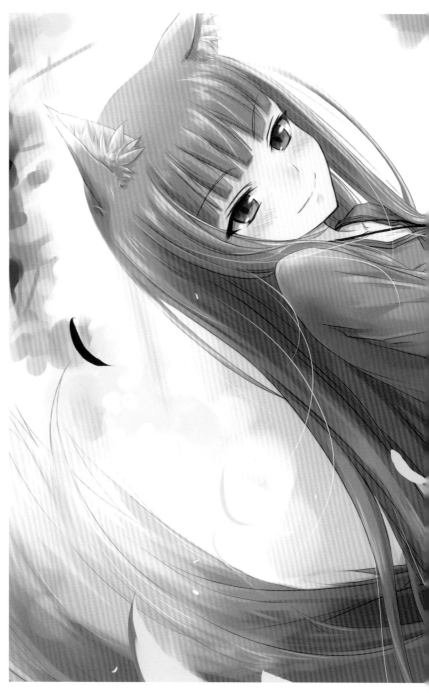

# 幸福

原作中，紅髮夏娜給人的感覺是強勢的、帥氣的。
但其實在平常日，她也是位活潑可愛的普通女孩。

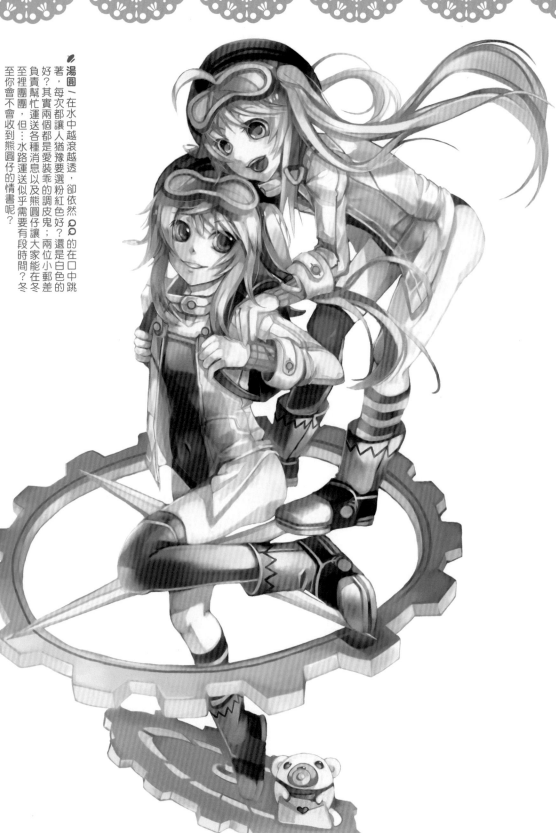

萌以食為天。──湯圓圓又圓♪

白米熊小檔案

是一隻常發生蠢事的白熊；除了畫圖以外的事情，記憶力都很差，因此路癡也很嚴重……本身非常怕陌生人，最近在學著跟人們做朋友，如果不介意的話……請和我做朋友。

湯圓～在水中越滾越透，卻依然要著，每次都讓人猶豫要選粉紅色好？還是白色的好？其實兩個都是愛裝乖的調皮鬼；兩位小郵差負責幫忙運送各種消息以及熊圓仔讓大家能在冬至裡運送似乎需要有段時間？冬至你會不會收到熊圓仔的情書呢？

的在口中跳

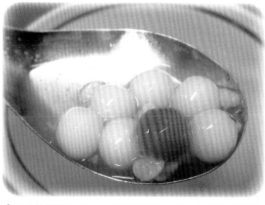

✎ 泡餅表皮多層酥軟，底部有些許奶香內餡，因為是搭配甜湯食用，故本身並沒有太多的甜味，是花生甜湯的絕佳拍檔。

✎ 好吃的湯圓軟 Q 帶有黏滑的口感，配上紅豆湯或是花生湯，就是古早味的大滿足！

✎ 一碗碗的油條，除了一整支的油條外，老闆亦備有已預先切段的油條，只要將熱熱的甜湯倒入就能吃到不一樣的口感。

還記得上回專欄介紹的客家麻糬嗎？米食可說是客家人最重要的民生食糧，而我們今天要帶各位認識的，就是和麻糬有近親關係的"湯圓"喔！說到湯圓、圓仔，大多數人會想到苗栗南庄，行政院客家委員會亦曾舉辦「台灣客家湯圓節」；不過除了竹苗地區之外，其實在台灣各地，都有傳承好幾十年的老字號湯圓呢！在認識湯圓的身家背景之餘，這次小編也要在大台北地區探訪古早味，而這些代代相傳的好味道，可是許多人小時候的回憶呢～！

## 湯圓？元宵？

湯圓是中國傳統代表小吃之一，是冬至應景的一種食品，多為糯米製成。在上海江南一帶，吳語稱為「湯糰」；在臺灣，臺語稱為「圓仔」，客話稱為「粄圓」，通常作成紅白兩色。在中國，則有另一種較為大型、包餡的湯圓，其外型類似元宵。

一般臺灣式的湯圓較小，並無餡料，製作上是用手捏糯米團並將之搓成小塊，其中一部分染成紅色，烹調上是使用紅糖加水熱煮，或加入蔬菜、肉類等材料作成鹹湯圓。由於台灣的湯圓跟元宵差異極大，因此在台灣通常是冬至吃湯圓、元宵節吃元宵，不會有所混淆。

因此冬至湯圓，俗稱「圓仔」，體積較小，單純以糯米粉製成，不加入其它餡料；元宵湯圓，體積較大，俗稱「圓仔母」，裡面包入各式各樣口味的餡料。而這次我們的主角，即是小巧可愛的圓仔湯圓囉！

八桃圓仔湯　詳細資訊
100
台北市中正區中華路二段309巷20號
02-2332-9617
4 篇評論

三六圓仔店　詳細資訊
108台北市萬華區三水街92號
02-2306-3765
5 篇評論

我不依我不依，人家好想吃。

你們走開啦……

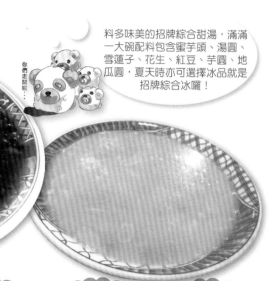

料多味美的招牌綜合甜湯，滿滿一大碗配料包含蜜芋頭、湯圓、雪蓮子、花生、紅豆、芋圓、地瓜圓，夏天時亦可選擇冰品就是招牌綜合冰囉！

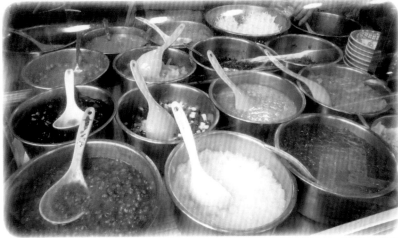

三六圓仔店提供的冰品配料種類繁多，除了熱門食材湯圓、芋頭、豆類之外，至少還有15種其他配料可供選擇。

店內甜品種類繁多，湯圓、麻糬、紫米粥、花生湯、紅豆湯等各種食材互相搭配可配出多種選擇，不論是冰品或熱湯在這邊都可以吃的到。

## 吃湯圓的由來

湯圓是中國人很早就製作發明的一種食物，在古時候稱為「牢丸」或「粉圓」，是糯米製成的一種食品。最早，吃湯圓沒有一定的時間，宋朝以後，開始有人也在冬至時以湯圓祭神祭祖，因而成為應節的食品。

在冬至前夜，先把糯米浸水，用石磨磨成米漿，壓榨水分，成為「圓仔棲」，然後動員全家大小把它搓成糰子，分為紅、白兩種，紅的是用「紅花膏」染成。而以前富裕人家，紅的是用圓仔母，裡面包著糖和花生粉，紅白各六顆，稱為圓仔母，不論是圓仔或圓仔母，因為在冬節使用，所以又稱為「冬至圓」。當大人正在搓圓仔的時候，小孩子喜歡在旁邊湊熱鬧，一邊把圓仔棲染上各種顏色，捏出鳥獸花果的形狀，如雞、狗、豬等等，再把它們蒸熟了去祭祖，俗稱「做雞母狗仔」，此有祈求六畜興旺、百果豐登的意思。而冬至的清早，家庭主婦必須早起「浮圓仔」（用糖水煮湯圓），準備祭拜神明、祖先，並且享用「冬至圓」，吃冬至圓帶有象徵「團圓」及「添歲」之意。

湯圓不僅僅是冬至的代表食物，在喜慶場合如娶妻生子、金榜題名、拜神祭祖或祈福添歲等，皆會準備湯圓料理分享喜氣，每年七夕拜織女更有食湯圓的習俗。七夕是傳統習俗中祭拜七娘媽跟床母，十六歲以下的孩子都得祭拜七娘媽，請他們保佑孩子。軟粿是祭拜七娘媽的供品之一，其實就是中心壓凹的湯圓，傳說是給織女裝眼淚的，因此又名為「織女的眼淚」。

由此可知食湯圓是由民間習俗與節慶所流傳下來的，但在現今早已成為人們的日常食材，舉凡鹹甜食冰品無不出現他們蹤影，是民眾喜愛的配料之一。現在，就跟著小編造訪這又香又Q的平民美食吧！

## 老滋味 最迷人

談到湯圓的老滋味，當然要到最有歷史的艋舺一帶追尋。位在台北西區的「三六圓仔店」是60多年歷史的湯圓老店，從日據時代、只賣花生湯與紅龜粿的路邊攤開始，一路隨著台北城市演進，店面維持古樸簡單的同時，也保留了味覺的歷史風華。老闆娘吳榮美的婆婆從日治時代就開始賣甜湯，當時公公去南洋當軍伕，婆婆為了生活，賣起湯圓、麻糬與桂圓粥。直至今日傳承了三代，手工技法依舊到位。每天凌晨四點，老闆從舊圓仔店開門忙碌，開門後，邊包入豬粄油拌過的芝麻餡，還要兼顧其他食材的準備功夫。新鮮、純手工的芝麻湯圓，個頭飽滿扎實，可以選擇加入用桂花、桂圓熬煮成的糖水，或是花生湯、紅豆湯等，濃郁清甜誘人。若要品嚐花生湯，千萬不能錯過花生湯加入不包餡的紅白小湯圓，再加點一根油條或是凸，就是屬於老饕級的吃法。

位於捷運龍山寺站公園廣場旁的「三六圓仔店」在萬華算是相當知名的「中式甜品」老店，在台北西區可說是無人不曉。

您好

這是芋圓的包裹請簽收

芋圓姐姐!!

討厭!!

又是你們

怎...

啊...是熊圓仔

於是：客家麻糬就這樣氣爆了

碰

唳!?

客家麻糬只要情緒激動太過激動...就會變回熊貓樣。

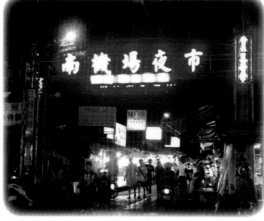

位於南機場夜市，於民國66年開始營業的八棟圓仔湯，因所在地為第8號國宅，故名為八棟，以甜品美食成為南機場夜市地標。

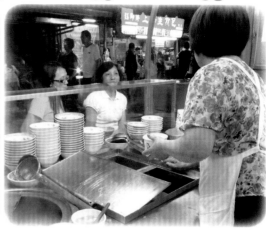

切成一口來這邊消費的客人除了觀光客、慕名而來的食客外，其餘多半都是熟客，在這裡一邊享用湯圓、一邊與健談的老闆話家常也是另一種樂趣。

而已經營超過40年歷史，以甜品美食成為南機場夜市內地標的「八棟圓仔湯」，自第一代創始人林鳳花阿嬤開始，不分冬、夏，熱湯、冷飲的烹調功力，從每個客人吃完後滿意的微笑就知道。小店位於南機場夜市的第八棟國宅，故名「八棟圓仔湯」，於民國66年開始營業，至今已有近40年的歷史，攤位裡頭還有一顆諾大的老樹，非常特別。八棟最著名的美食，就是林阿嬤純手工揉製的小湯圓和包餡湯圓，一種美與和諧的味道，深深撼動每位饕客的味蕾，搭配紅豆湯、花生湯以及桂圓粥更是令人難忘。在夏季，小湯圓搭配輕爽的綠豆湯、薏仁湯也是十分道地的古早味，許多人都為了那濃郁的家鄉味不遠千里而來。

不論是大小湯圓都各有特色，而兩者最大的差別在於有無餡料，因此不受餡料口味限制的小湯圓，無論是丟進糖水或高湯裡煮，都可以搖身一變而成甜鹹不同口味的湯圓；口感方面，小湯圓亦是冷熱皆宜的好食材。在氣候炎熱的夏天，不妨來一碗清爽的圓仔冰，一口軟滑湯圓一口冰，伴隨著老闆和客人間的熱絡問候，感受一下最親切的古早味吧！

*以上資料部分摘自於維基百科及臺北市集主題網。

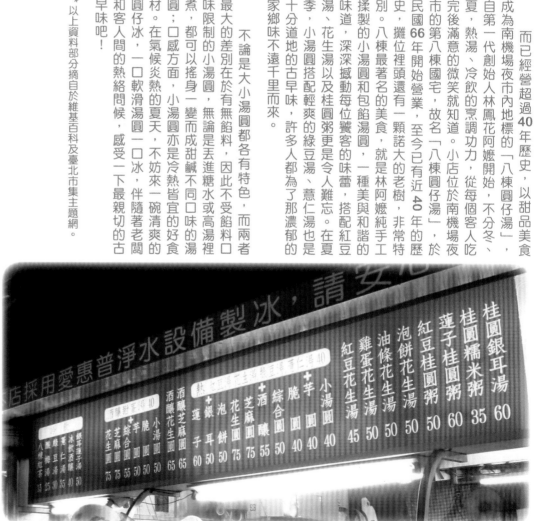

八棟圓仔湯老闆從小跟著媽媽賣湯圓，將1977年的懷舊味道傳承至今，從主角到配料，完全承襲自第一代的口味。

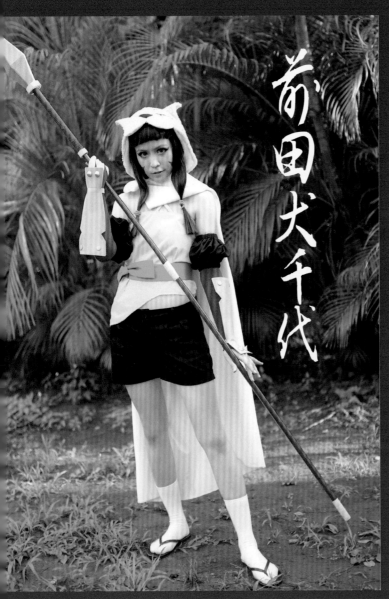

前田犬千代

（服裝／道具／頭髮／化妝：sayu 攝影：阿滋）

# Cosplay

化 妝 小 教 室 ｜ s a y u

織田信奈的野望是日本輕小說家春日御影 2008 年在 GA 文庫發表的作品，2011 年動畫化，故事內容則是以主人公相良良晴（男）在神祕的某一天穿越時空到了戰國時代，發現了這個時空所有戰國武將都以女性的姿態存在著…而發展的另類戰國故事；簡單來說也就是日本戰國時代的性別轉換版本！而 "前田犬千代" 則是織田的家臣，設定上是原戰國歷史上的前田利家（犬千代為其乳名），是個頭戴虎頭帽，善持長槍的 12 歲少女。在個性上既忠心又是個直性子，雖然個子小但戰鬥時很厲害的高額頭蘿莉。

大家好，我是 sayu。

非常榮幸 cmaz 雜誌能夠邀請我於這號的 cos 專欄分享化妝的教學，要分享的素材是「織田信奈的野望（織田信奈の野望）」裡的 "前田犬千代" 這個角色。

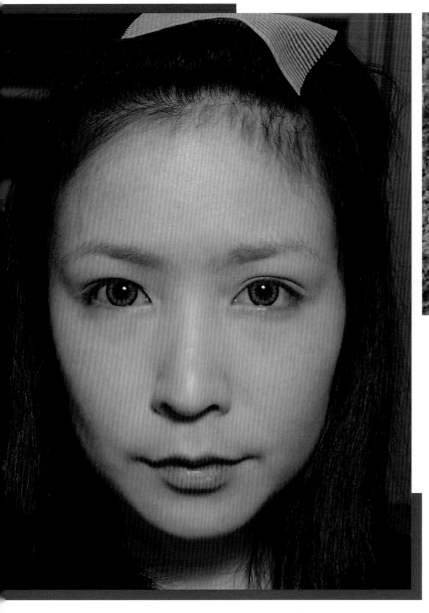

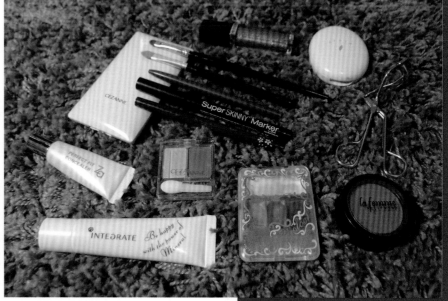

# 02

## 底妝 ◀

先將底妝上好，底妝依每個人習慣不同而使用，有些人是單使用液狀或粉狀，sayu 的話是都用液狀較上手且不易掉妝，而粉狀的話則是較能上的平均，我是先上液狀再上粉狀。若角色需要變色片的話建議在化妝前就戴上才不會影響到畫好的妝喔！

# 01

## 化妝準備工具 ▲

在化妝品的選擇上 sayu 的大多是開架式，便宜又好用。讀者當然也要看自己的膚質和膚色適合什麼樣的化妝品。逛逛美妝網站和部落客推薦就可以鎖定目標去自己研究看看；若是荷包許可當然也能到專櫃讓櫃姊為你講解囉！

# 03

## 眼影 ▶

拿淡色眼影將眼窩打亮，深色的眼影則是在眼尾到中間做漸層。 Sayu 是用大地色系來做這部份，在挑選眼影時要注意大地色系有偏紅與偏黃，大家可以依自己膚色去挑選。

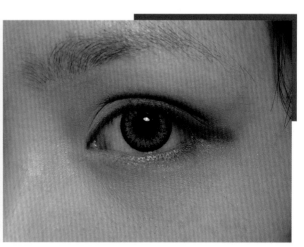

# 04 眼線 ◀

眼線的部分從眼頭上方到尾部塗滿在往後多畫約 1 公分，在靠近眼尾的地方留一些空間，這樣能夠讓眼睛的部份在更大一點。 要注意內眼瞼的地方也要補滿，眼睛會不舒服的朋友可以選頭軟一點的眼線來畫；sayu 是用較硬的眼線液，比軟的更好掌握。此外還有眼線筆跟眼線膠可以選擇，大家可以研究看看各種眼線的不同。

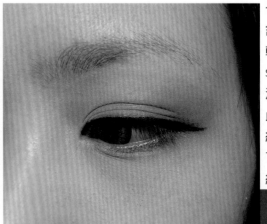

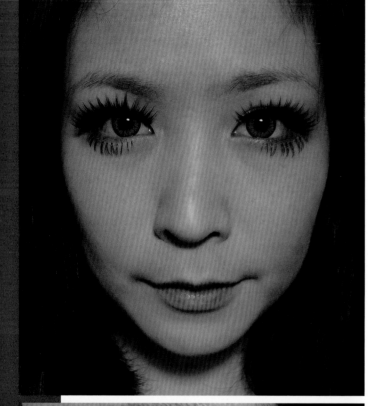

# 06 05

◀ 假睫毛（下）　　假睫毛（上）▼

將下睫毛剪成小段分段從眼線最尾端貼到下眼皮中間的部份。下睫毛可用可不用，在這邊是為了強調犬千代眼神的部份，而用下睫毛加強。而下睫毛的使用方法 sayu 是建議減小段分開貼，因為人臉不是平的，整條貼上去會因為弧度而翹起來，分開貼影響較小也能夠邊貼邊調整位置。

將睫毛黏貼在剛剛畫眼線的中間位置。 sayu 在使用睫毛時會先將假睫毛拿起來彎一彎，弧度會較好黏貼在眼皮上。

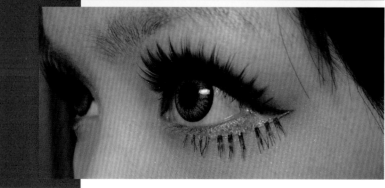

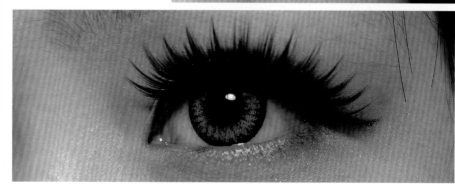

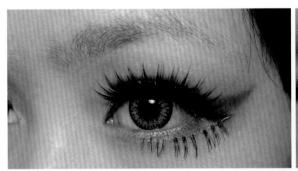

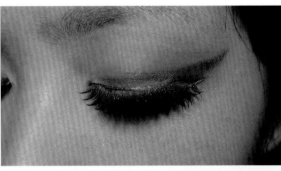

## 07

### 加強眼影 ◄

用深色眼影將眉毛上方從眼頭至眼尾後方（約在眉尾）勾勒做加強。這部分可依各種角色不同刪減或變換顏色。

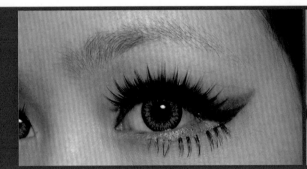

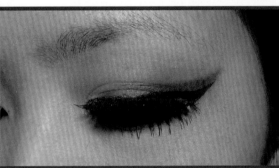

## 08

### 加強眼線 ◄

將眼線從睫毛上方順著上鉤的眼線塗至眼尾，在將上眼線與下睫毛尾端連起來。這樣能夠使眼睛放大及更加銳利。

## 09

### 腮紅修容 ▶

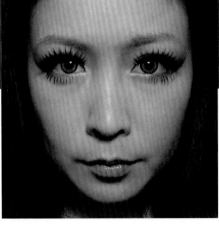

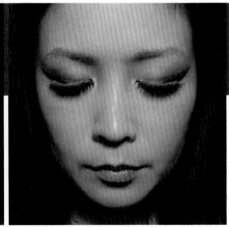

這邊是加強輪廓的階段：

i. 通常 sayu 會上淡淡的鼻影，用筆刷利用平光（不含亮粉）的眼影從眉頭靠鼻子兩邊刷到近鼻子長度中央的部份，拍照的時候眼睛和鼻子會更有深邃的效果。若是男角可以在畫的更多。ii. 下眼線從眼睛中間到眼頭塗上白色眼影，讓眼睛看起來更亮及有神。iii. 在笑肌上塗上腮紅，凸顯出健康的血色。

# Cosplay

化 妝 小 教 室

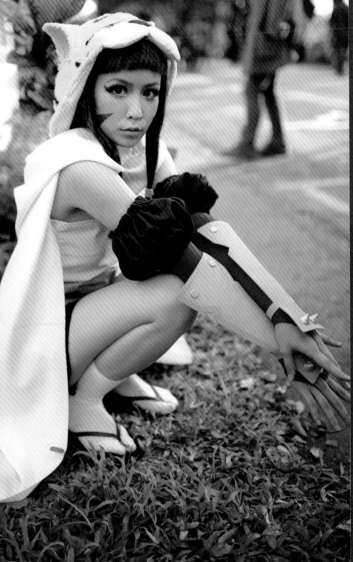

（服裝／道具／頭髮／化妝：sayu 攝影：阿滋）

## 10

### 塗上紅角▼

從臉頰兩邊用紅色眼線均勻的突出圖案。以上就是犬千代的完整妝容。

## sayu:

化妝的部份就到這邊，而每個人臉型和眼型不同（像 sayu 就是雙眼皮大小折），所以有很多不同的輔助工具像是雙眼皮貼等等的工具可以使用。而不同角色也會需要不同的妝來強調角色特徵。其實網路上有許多資源能夠搜尋 cosplay 需要的妝感，重要的是在扮演角色之後卸妝的動作要確實做好，才能夠讓肌膚休息並維持健康的皮膚喔！

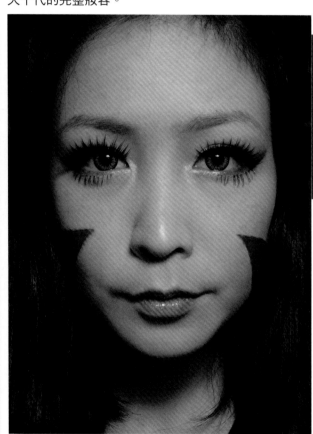

# CMAZ 臺灣同人極限誌 臺灣繪師大搜查線

Vol.5 封面繪師
**SANA.C 薩那** blog.yam.com/milkpudding

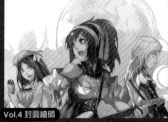
Vol.4 封面繪師
**Aoin 蒼印初** blog.roodo.com/aoin

Vol.3 封面繪師
**Shawli** www.wretch.cc/blog/shawli2002tw

Vol.2 封面繪師
**Loiza 落翼殺** www.wretch.cc/blog/jeff19840319

Vol.1 封面繪師
**Krenz** blog.yam.com/Krenz

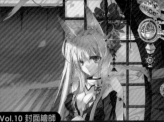
Vol.10 封面繪師
**紅絲雀** liy093275411.blog.fc2.com/

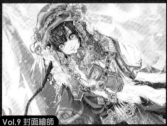
Vol.9 封面繪師
**梅** ceomai.blog.fc2.com/

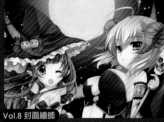
Vol.8 封面繪師
**AMO 兔姬** angelproof.blogspot.com/

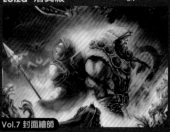
Vol.7 封面繪師
**DM 張裕劼** home.gamer.com.tw/atriend

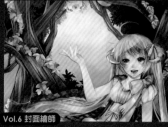
Vol.6 封面繪師
**WRB 白米熊** diary.blog.yam.com/shortwrb216

Vol.14 封面繪師
**Raven Wu 鴉參** http://www.pixiv.net/member.php?id=252830

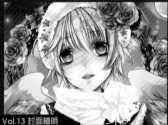
Vol.13 封面繪師
**KASAKA重花** http://hauyne.why3s.tw/

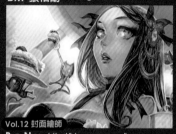
Vol.12 封面繪師
**B.c.N.y.** http://blog.yam.com/bcny

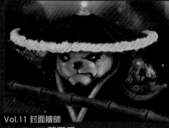
Vol.11 封面繪師
**slamko42 戴天岳** slamko42.deviantart.com/

---

**九命嵐**
arashicat.deviantart.com/gallery/

**k.c**
www.facebook.com/kai.chi.965

**HP花**
blog.yam.com/hpflower

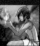
**奇洛 丹仔犽**
blog.yam.com/foxkingdom

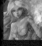
**foliage**
www.facebook.com/ArtworkOfFoliage

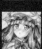
**九十i**
90idream.blog.fc2.com/

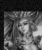
**閜2**
blog.yam.com/vix6wia

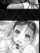
**鶴季**
tsurukinoki.blog138.fc2.com/

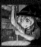
**智弟**
home.gamer.com.tw/homeindex.php
?owner=rai22019

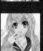
**蝶羽攸**
www.plurk.com/BF63

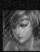
**骨盾**
www.facebook.com/kafabest

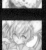
**嗚晴**
album.blog.yam.com/spellhowler

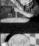
**AKI 愷**
www.pixiv.net/member.php?id=999547

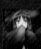
**maigoyaki 迷子燒**
humidity01.weebly.com/

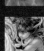
**sachy 沙其**
blog.xuite.net/sachy/2011

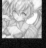
**阿魂**
P網id=1571307.

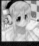
**sawana 沙瓦娜**
sawanacat.blogspot.tw/

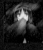
**Lova 肉**
www.facebook.com/IrisRobin1

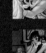
**Ariver Kao 高孟和**
www.facebook.com/ariverartwork

**SGFW 天草**
www.facebook.com/sgfwlee

**Doreen**
www.pixiv.net/member.php?id=101506

**BABAPu 叭叭噗**
ameblo.jp/bapu-paradise/

**watermother2004 變種水母**
watermother2004.blog.fc2.com/

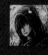
**Dillon-DoX 張小波**
www.pixiv.net/member.php?id=2362674

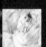
**NaKa 那卡**
album.blog.yam.com/makacat

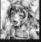
**FuFu**
p30772772@gmail.com

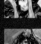
**Xiaobotong S.紫雷**
xiaobotong.deviantart.com/

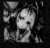
**Zihling**
www.zihling.com/

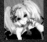 uni
mioritu.blog126.fc2.com/

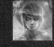 NEBA
kao42957@hotmail.com

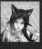 Autumn cat 秋貓
aa2233a.pixnet.net/blog

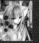 SUWA 蘇瓦
blog.yam.com/suwa

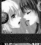 Souki 葬希
blog.yam.com/darkthubasa

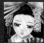 小善存
blog.xuite.net/momo12241003/yu

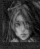 Musi 虫大人
blog.yam.com/user/rap123r.html

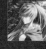 LIN 麟
home.gamer.com.tw/
homeindex.php?owner=ko2915277ok

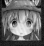 櫻庭光
www.pixiv.net/member.php?id=1423422

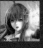 Simi
flavors.me/simi

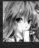 Junsui 純粹
巴哈姆特ID：louyun790728

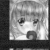 A.Yuuki 悠綺
blog.yam.com/akikawayuuki

 異世神音
arcchen613.blog125.fc2.com/

 Marymaru 瑪莉丸
tinyurl.com/888rfwz

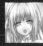 Hihana 緋華
ookamihihana.blog.fc2.com

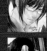 紃香
junhiroka.blogspot.com/

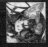 Zai
arukas.ftp.cc/

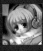 Mo牛
mocow.pixnet.net/blog

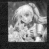 湘海
blog.yam.com/user/e90497.html

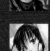 S.C 聖
home.gamer.com.tw/
homeindex.php?owner=etetboss0

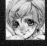 琰良
巴哈姆特 ID：mico45761

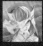 Paparaya
blog.yam.com/paparaya

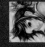 Wuduo 無多
blog.yam.com/wuduo

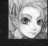 Kasai 葛西
blog.yam.com/arth58862186

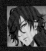 Capura.L
capura.hypermart.net

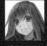 Nath
www.plurk.com/Nath0905

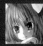 貓小渣
shadowgray.blog131.fc2.com/

 Jios
巴哈姆特ID：toumayumi

 KituneN
kitunen-tpoc.blogspot.com/

伊米雅
blog.yam.com/miya29

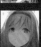 Mumuhi 姆姆希
mumuhi.blogspot.com/

Bamuth
bamuthart.blogspot.com/

KID
kidkid-kidkid.blogspot.com

Senzi
Origin-Zero.com

 水佾
blog.yam.com/fred04142

小殷
fc2syin.blog126.fc2.com/

 S2O
blog.yam.com/sleepy0

Nncat 九夜貓
blog.yam.com/logia

霜淇淋
blog.yam.com/redcomic0220

Lasterk
blog.yam.com/lasterK

EvoLan
masquedaiou.blogspot.com/

 Dako
blog.yam.com/dako6995

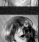 嗚啾
blog.yam.com/mouse5175

YellowPaint
blog.yam.com/yellowpaint

Sen
blog.yam.com/changchang

草熊
blog.yam.com/grassbear

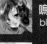 米路兔
www.wretch.cc/blog/mirutodream

冷月無瑕
blog.yam.com/sogobaga

韓奇露
hankillu.pixnet.net/blog

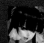 KURUMI
blog.yam.com/kamiaya123

 Rozah 釘
blog.yam.com/aaaa43210

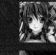 Shenjou 深珘
blog.roodo.com/iruka711/

由衣.H
blog.yam.com/yui0820

Spades11
hoduli.blogspot.com/

綿峰
menhou.omiki.com/

由美姬
iyumiki.blogspot.com

 darkmaya 小黑蜘蛛
blog.yam.com/darkmaya

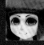 LDT
blog.yam.com/f0926037309

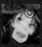 索尼
sioni.pixnet.net/blog(Souni's Artwork)

 Cait
diary.blog.yam.com/caitaron

陽春
blog.yam.com/RIPPLINGproject

蛍尤
blog.roodo.com/amatizqueen

Rotix
rotixblog.blogspot.com/

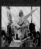 AcoRyo 艾可小涼
mimiyaco.pixnet.net/blog

KASAKA 重花
hauyne.why3s.tw/

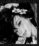 Raven Wu 鴉參
www.pixiv.net/member.php?id=252830

 雙貓屋
blog.yam.com/nightcat

陳傑強
artkentkeong-artkentkeong.blogspot.com/

 如有任何疑問請至Facebook 粉絲團 **http://www.facebook.com/wizcmaz** 留言，亦可寄e-mail: **wizcmaz@gmail.com**
我們會給予您所需要的協助，謝謝您的參與！

# Cmaz 臺灣同人極限誌 徵稿活動

投稿吧！

Cmaz即日起開放無限制徵稿，只要您是身在臺灣，有志與Cmaz一起打造屬於本地ACG創作舞台的讀者，皆可藉由徵稿活動的管道進行投稿，Cmaz編輯部將會在刊物中編列讀者投稿單元，讓您的作品能跟其他的讀者們一起分享。

## 投稿須知：

1. 投稿之作品命名方式為：**作者名_作品名**，並附上一個txt文字檔說明創作理念，並留下姓名、電話、e-mail以及地址。

2. 您所投稿之作品不限風格、主題、原創、二創、唯不能有血腥、暴力、過度煽情等內容，Cmaz編輯部對於您的稿件保留刊登權。

3. 稿件規格為A4以內、300dpi、不限格式（Tiff、JPG、PNG為佳）。

4. 投稿之讀者需為作品本身之作者。

## 投稿方式：

1. 將作品及基本資料燒至光碟內，標上您的姓名及作品名稱，寄至：威智創意行銷有限公司 106台北郵局第57-115號信箱。

2. 透過FTP上傳，FTP位址：ftp://220.135.50.213:55
   帳號：cmaz　密碼：wizcmaz
   再將您的作品及基本資料複製至視窗之中即可。

3. E-mail：wizcmaz@gmail.com，主旨打上「Cmaz讀者投稿」

如有任何疑問請至Facebook 粉絲團 **http://www.facebook.com/wizcmaz**  留言

亦可寄e-mail: **wizcmaz@gmail.com** ，我們會給予您所需要的協助，謝謝您的參與！

# CMAZ 臺灣同人極限誌 讀者回函

## 我是回函

本期您最喜愛的單元
(繪師or作品)依序為

❶ _____
❷ _____
❸ _____

您最想推薦讓Cmaz
報導的(繪師or活動)為

您對本期Cmaz的
感想或建議為

## 基本資料

姓名:　　　　　　　　　電話:

生日:　/　/　　　　　　地址:☐☐☐

性別:☐男 ☐女　　　　　E-mail:

如有任何疑問請至Facebook 粉絲團 **http://www.facebook.com/wizcmaz** 🅵 留言
亦可寄e-mail: **wizcmaz@gmail.com**,我們會給予您所需要的協助,謝謝您的參與!

寄發
（建議使用限時掛號）

於邊緣黏貼或釘一下

郵票黏貼處

vol.14

**威智創意行銷有限公司** 收

106台北郵局第57-115號信箱

書　　　名：Cmaz!!臺灣同人極限誌 Vol.14
出版日期：2013年5月1日
出版刷數：初版一刷
出版印刷：威智創意行銷有限公司
發 行 人：陳逸民
編　　輯：廖又葶
美術編輯：黃鈺雯、龔聖程、黃文信
行銷業務：游駿森

作　　　者：Cmaz!! 臺灣同人極限誌編輯部
發行公司：威智創意行銷有限公司
總 經 銷：紅螞蟻圖書

電　　　話：(02)7718-5178
傳　　　真：(02)7718-5179
郵政信箱：106台北郵局第57-115號信箱
劃撥帳號：50147488
E-MAIL：wizcmaz@gmail.com
Facebook：www.facebook.com/wizcmaz
Plurk：www.plurk.com/wizcmaz

建議售價：新台幣250元

MAZ!!
臺灣同人極限誌 Vol.14

98.04-4.3-04

郵 政 劃 撥 儲 金 存 款 單

帳號　5 0 1 4 7 4 8 8

威智創意行銷有限公司

9789868846937

總經銷：紅螞蟻圖書 NT.250